确认过眼神，我就是这么优秀的人

左手的世界　　　左手韩　著

作家出版社

郑重建议

如果你身处一个严肃的场合，请谨慎观看。

否则笑到面部扭曲会很失态。

目录

左手韩主演

仍在奋斗中的 漫画人
坚持着自己的风格
在北京拼搏

随身物件 —— 画笔

宛如月野兔的权杖、
木之本樱的库洛牌；

看似平常，一旦握在手中，
将开启无限 精彩的世界！

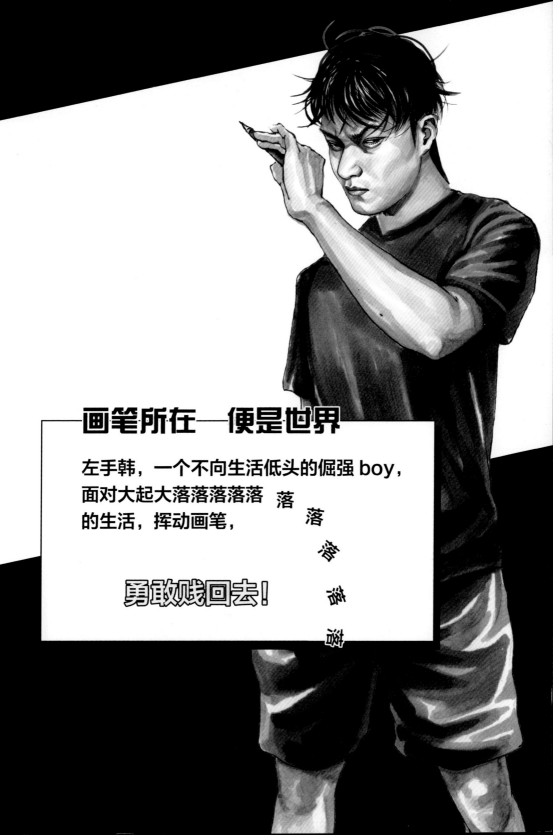

画笔所在 便是世界

左手韩，一个不向生活低头的倔强 boy，
面对大起大落落落落落 落
的生活，挥动画笔， 落 落

勇敢贱回去！

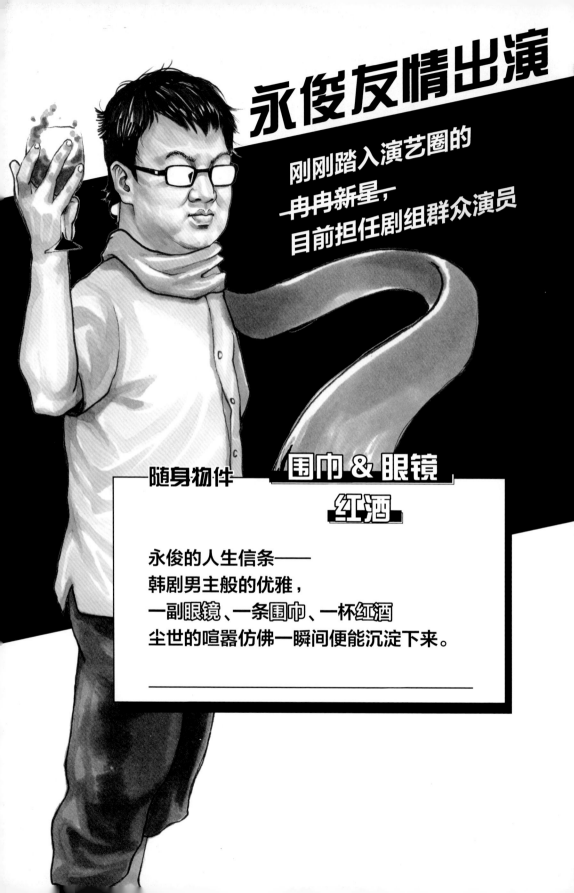

永俊友情出演

刚刚踏入演艺圈的
~~冉冉新星~~，
目前担任剧组群众演员

随身物件

围巾 & 眼镜
红酒

永俊的人生信条——
韩剧男主般的优雅，
一副眼镜、一条围巾、一杯红酒
尘世的喧嚣仿佛一瞬间便能沉淀下来。

你若盛开　清风自来

心中有天堂，处处皆仙境，拥挤合租房、忙乱片场，永俊总能自带《冬季恋歌》BGM，不愧是一个无论在何处都能盛开的

花样男子！

纯粹友情演出

家族虾片厂的唯一
正统继承人，
希望自己的虾片能在
北京发扬光大。

随身物件　　　　**虾片**

虾片选纯粹，味道不是吹，
一片进了嘴，满口龙虾味，
咔吧！

纯！脆！

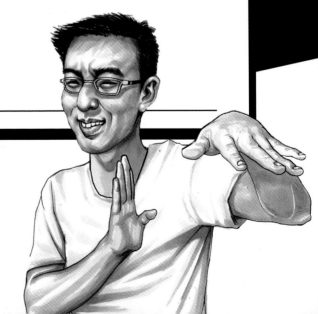

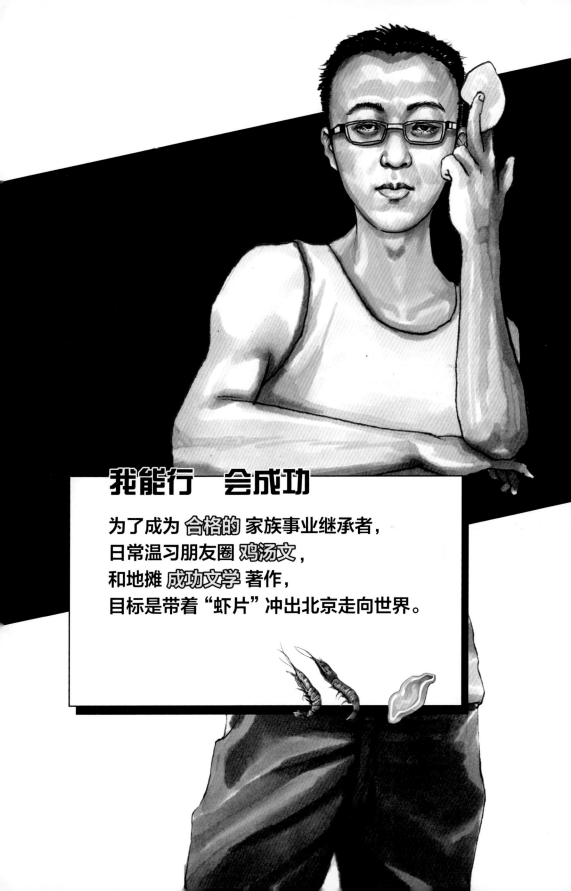

我能行 会成功

为了成为 **合格的** 家族事业继承者，
日常温习朋友圈 **鸡汤文**，
和地摊 **成功文学** 著作，
目标是带着"虾片"冲出北京走向世界。

听说今天的教练是个狠角色

那又怎样

有生之年可以拿到 驾照便是福报

我跟你们不

一样

与你们相比我还是有天赋的

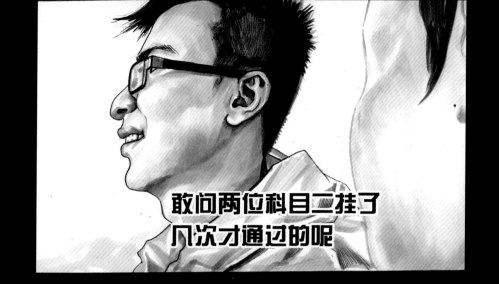

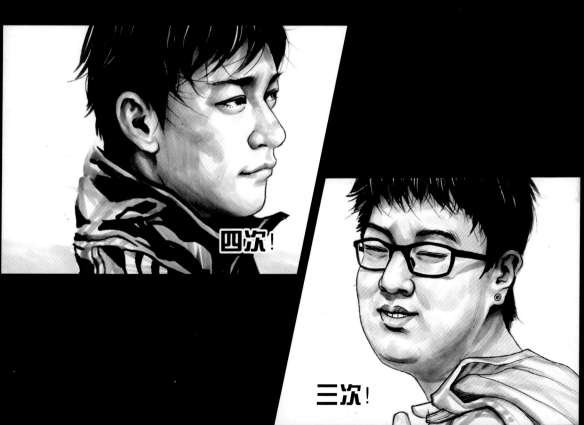

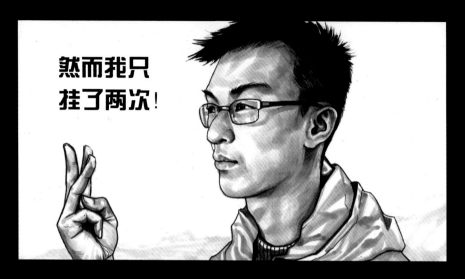

然而我只挂了两次！

……

科目三！

我们来啦！

我是这个驾校资历最老的教练

我创造了从教十年以来学员零挂科的

不败神话

请记住我的名字

我叫

一丝不挂

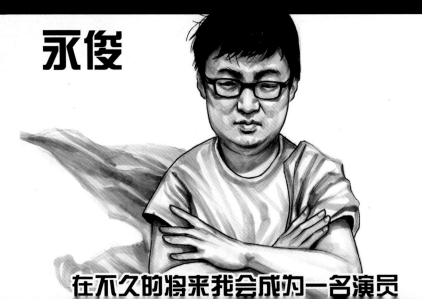

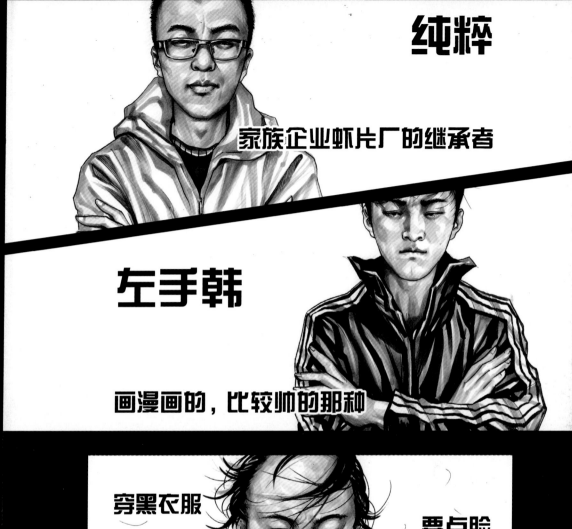

纯粹

家族企业虾片厂的继承者

左手韩

画漫画的，比较帅的那种

穿黑衣服
的

要点脸

重说

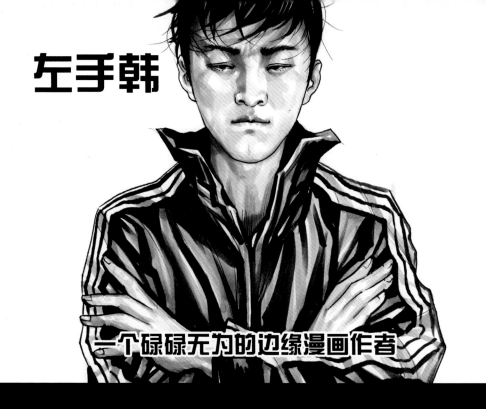

左手韩

一个碌碌无为的边缘漫画作者

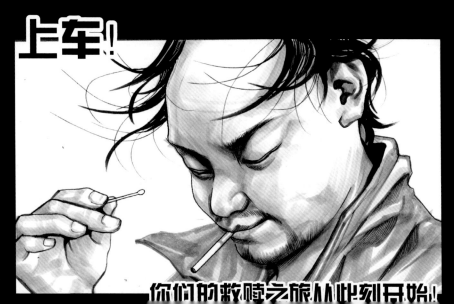

上车！

你们的救赎之旅从此刻开始！

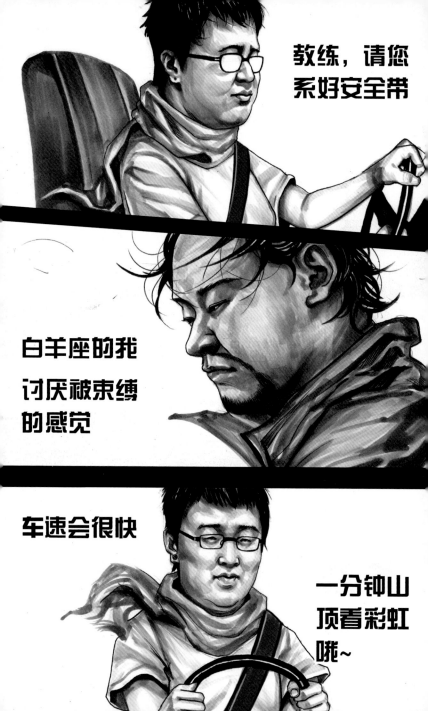

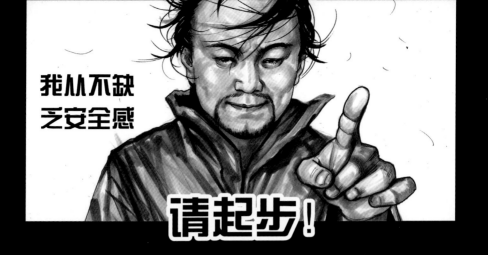

半联动的轰鸣！

充斥着永俊的血脉！

噗

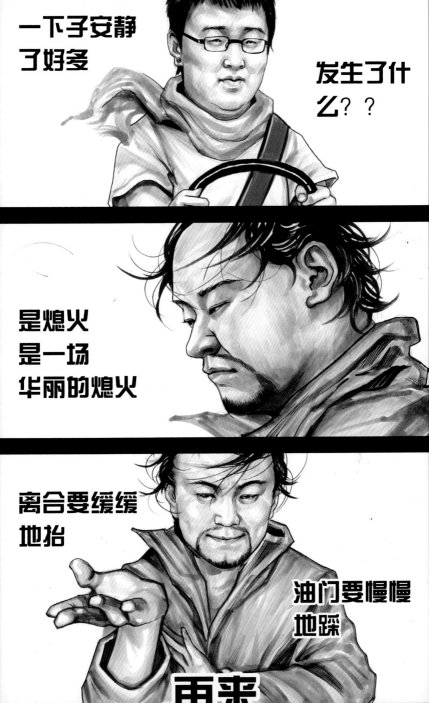

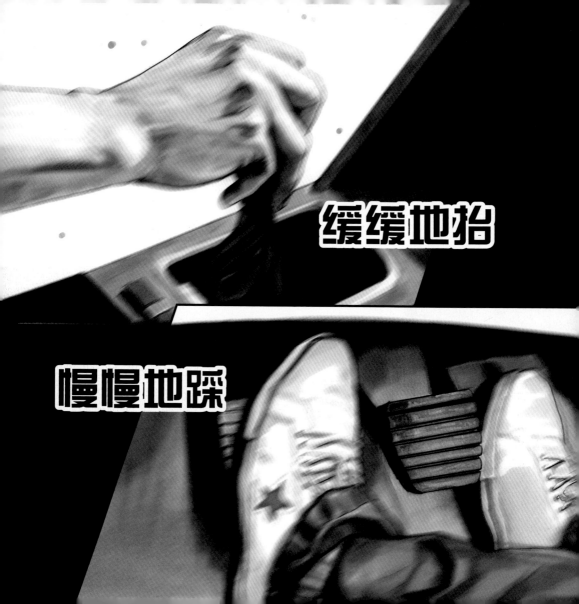

我 要

稳 稳 的 幸 福！

永俊起步成功！

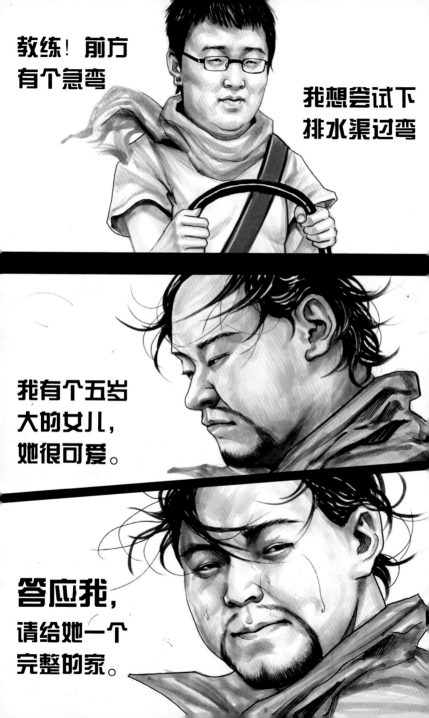

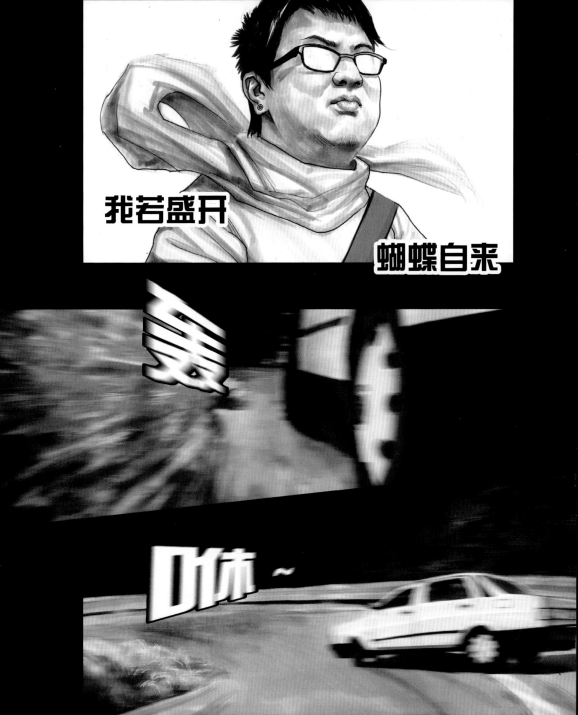

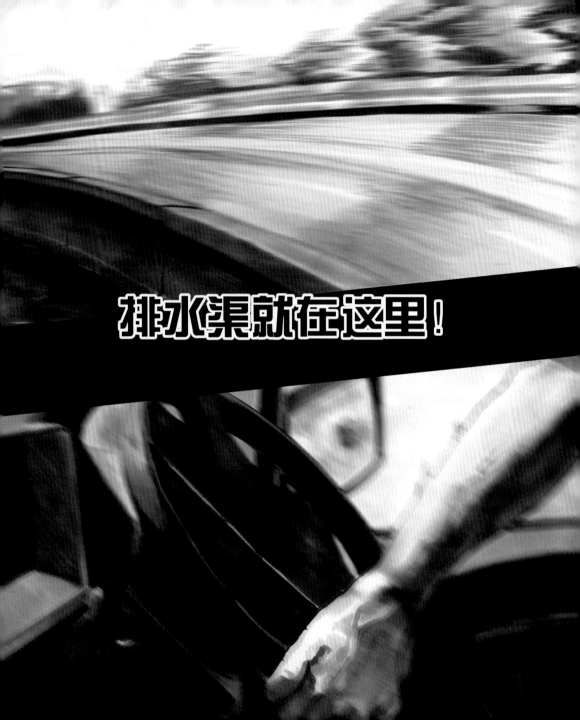

排水渠就在这里！

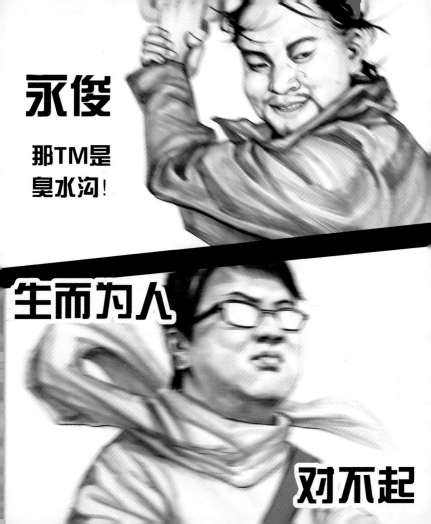

急刹

伴随着一阵清脆悦耳的刹车声……

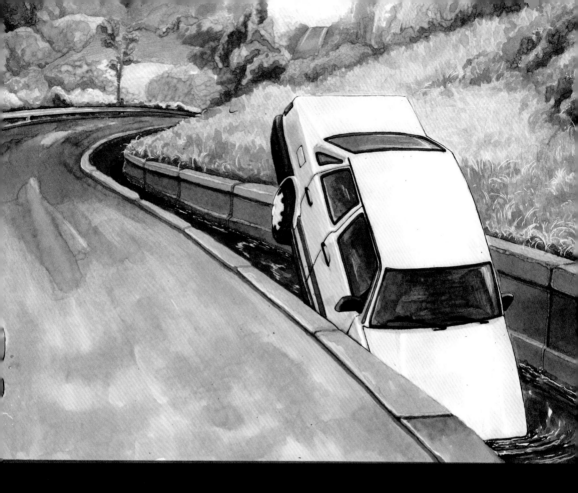

怎么了，

你累了，
说好的，

彩虹呢？

七色光七色光

太阳的光彩

我们带着七彩梦

走向未来

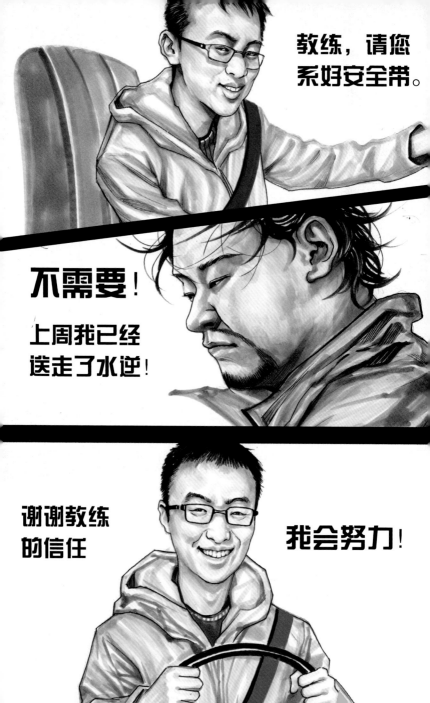

咔

唥

震惊国人

小镇青年的完美起步

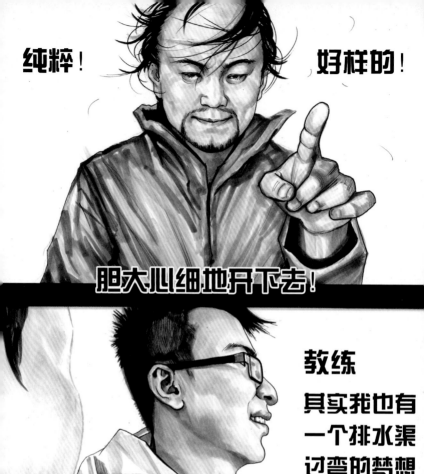

纯粹！

好样的！

胆大心细地开下去！

教练

其实我也有
一个排水渠
过弯的梦想

我收回上个镜头所说的话！

就是这里！

这才是

正宗的

卖家秀排水渠过弯！

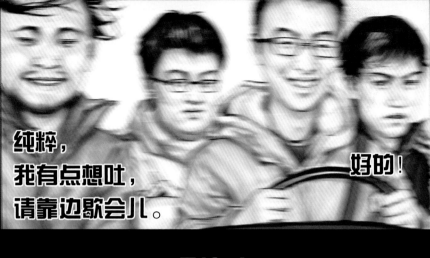

纯粹，
我有点想吐，
请靠边歇会儿。

好的！

一分钟后······

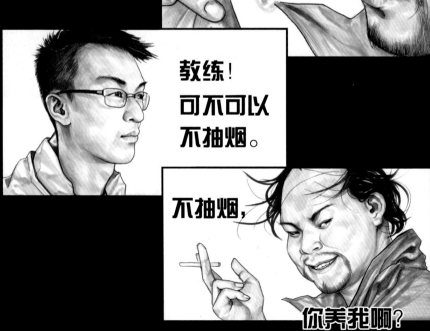

教练！
可不可以
不抽烟。

不抽烟，

你美我啊？

要不要试试！很脆的。

这是什么，文胸海绵垫吗？

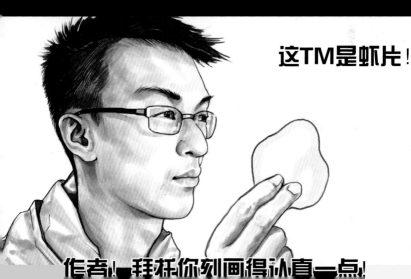

这TM是虾片！

作者！拜托你刻画得逼真一点！

我们的原材料都是产自渤海湾
里的野生螃虾！

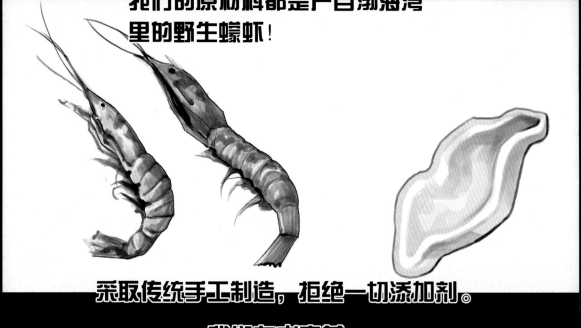

采取传统手工制造，拒绝一切添加剂。

我们力求完美，

争取，

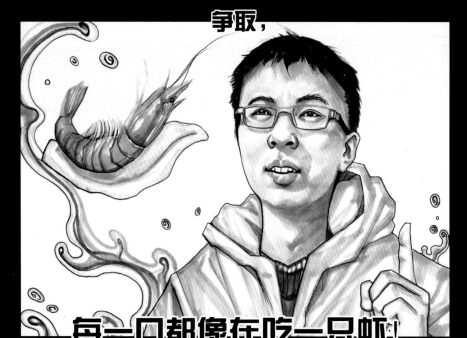

每一口都像在吃一只虾！

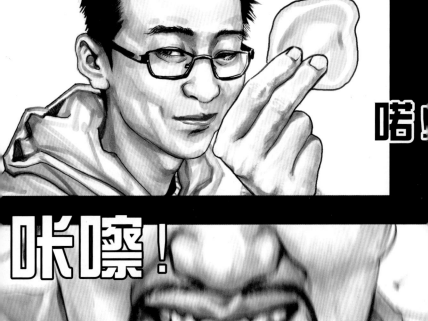

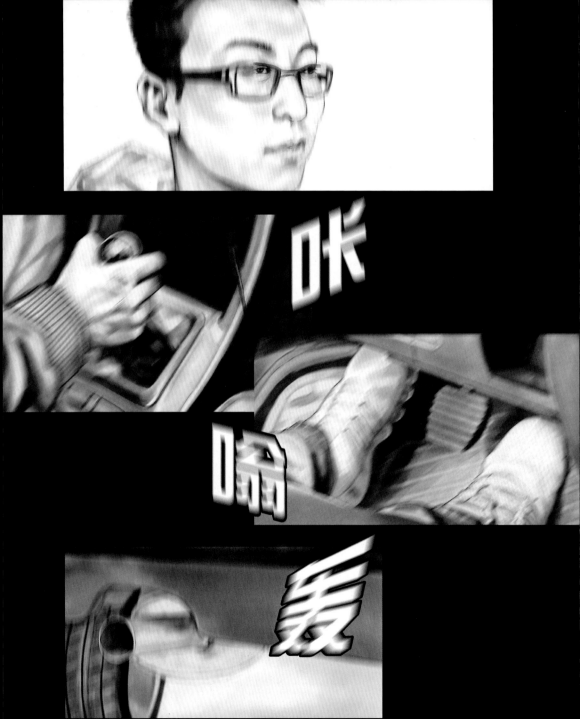

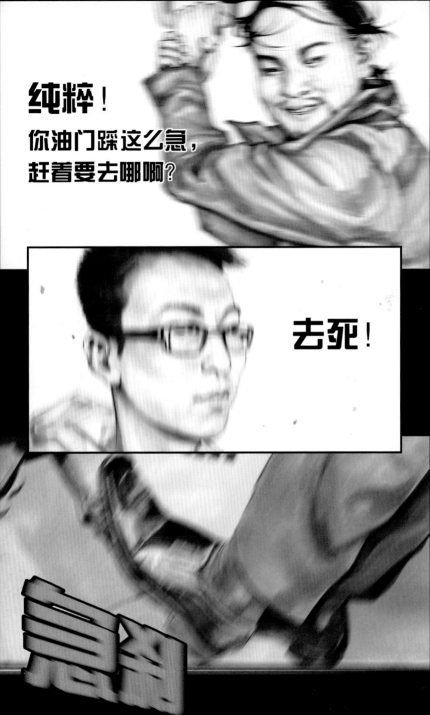

为生活我可以苟目

但要侮辱家族的手艺

我纯粹绝不姑息

See you again, my friends!

原天堂没有虾片

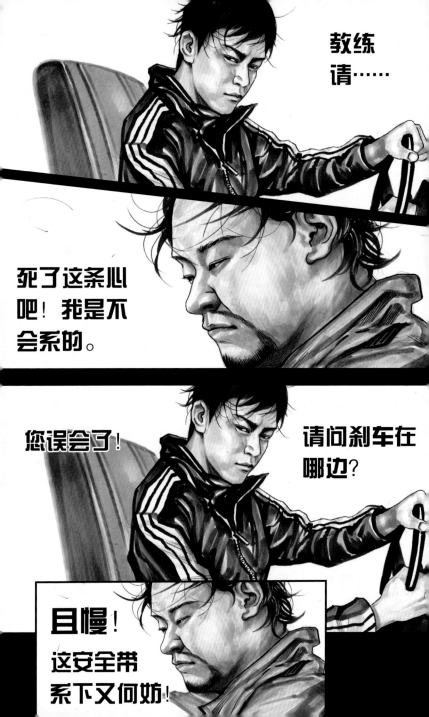

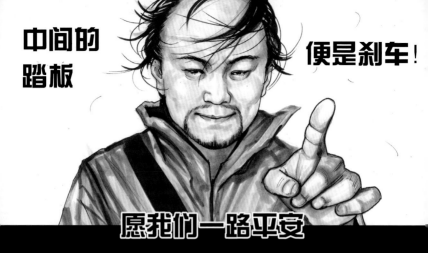

中间的
踏板

便是刹车！

愿我们一路平安

我真的好懊恼

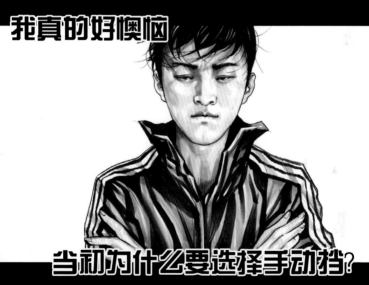

当初为什么要选择手动挡？

现如今的车流量十分庞大

路况那么复杂

在注意前后车辆的同时

还要将脚下的这些机关算尽

还要被迫更换那么多的挡位

由此可见开车是一件多么三心二意的事情！

而我……

偏偏不是那种朝三暮四的人啊！

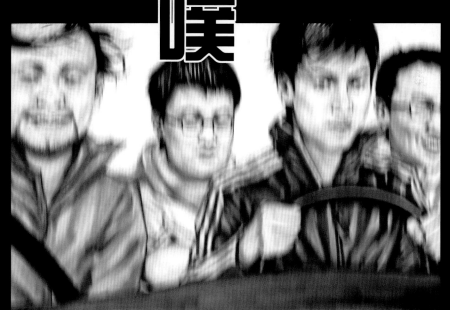

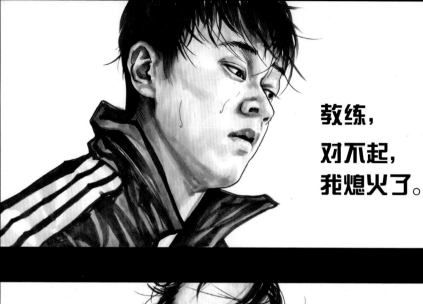

教练，
对不起，
我熄火了。

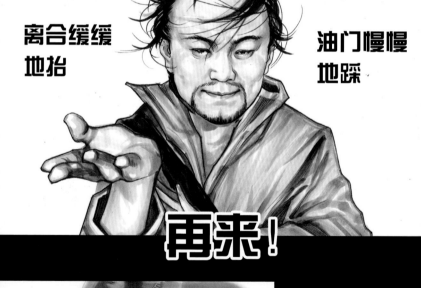

离合缓缓
地抬

油门慢慢
地踩

再来！

咔

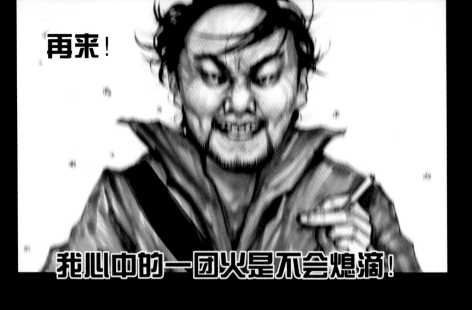

不要有跟別人比的心！

我要贏的是我自己！

我是左手韩

我⋯⋯⋯生生不息。

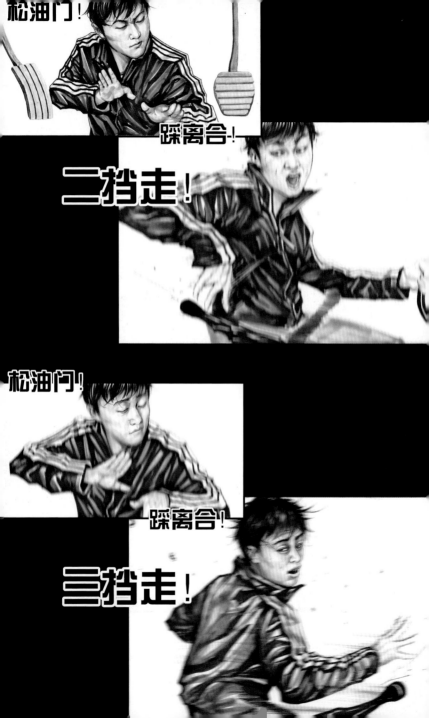

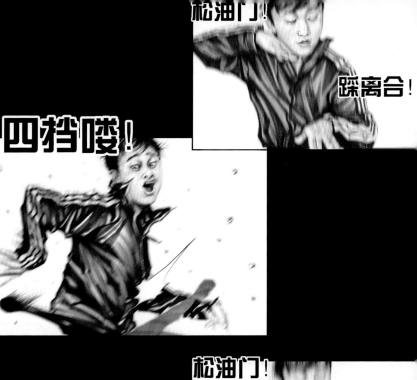

松油门！

踩离合！

四挡喽！

松油门！

踩离合！

五挡！

这辆桑塔纳的终极奥义

由我来探索！

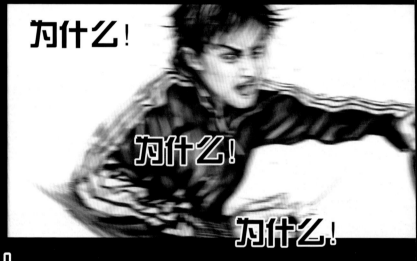

抱歉，

这是一个难以启齿的问题，我拒绝回答。

但有首歌曲我要分享给此刻的你，

歌名叫做

有一种爱叫做放手

数月之后……

那位高人说得没错，

我终究没有逃离厄运的到来。

也许这一切都是所谓的因果

也许这一切都是上天的安排

告别了家人、亲戚、朋友

我来到了这片无上清凉的净土

我开始虔诚地为每
一个人祈祷，

平安即是福、健康即是福

扎西德勒

从明天起，做一个幸福的人

喂马、劈柴、周游世界

从明天起，
关心粮食和
蔬菜。

我有一所房子……

面朝大海，春暖花开！

在此也恳请你完结我

因为

我累了

作者？！是你本人吗！！

你有听到我的呼唤吗？

不要让我在以后的章节

再遇到那三个傻＊啦！

地点：北京某小区

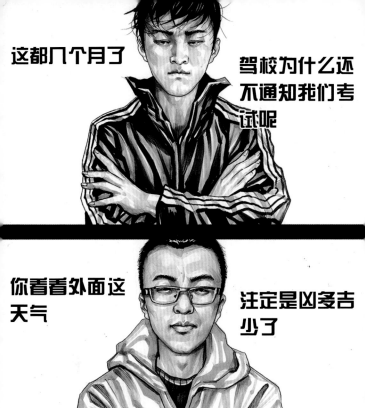

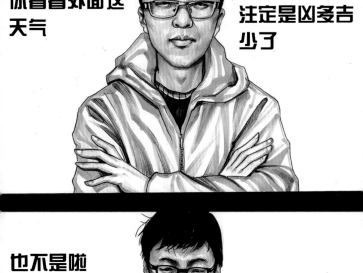

一分钟后……

北京真的是一个......

出奇迹的地方!

合租房的卫生间

一到清晨就会变得门庭若市

作为一个振兴国漫的未来之星

我有着与众不同的精神洁癖

我不能容忍自己的屁股

感受到其他臀部的温度

它们跃跃欲试，它们争先恐后

它们不想一辈子困在这里……

我要

拉 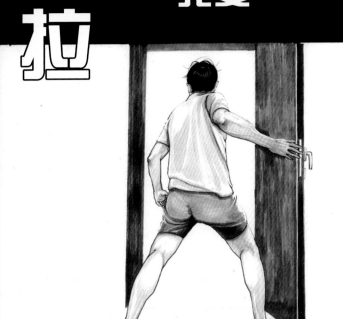 个

臭 臭

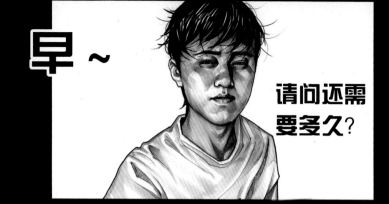

早～

请问还需要多久？

多一点耐心好吗？

我的朋友！

麻溜地！

看在上帝的分儿上

忍俊不禁地等待着

哗啦～

是冲马桶的声音!

此刻争分夺秒地奔跑

便是给予裤衩最大的慰藉

是时候给自己
的肠道
清理缓存了!

我要

自 由

飞 翔

这······

这味道有多刺鼻尚且不说

为何我的眼睛······

也伴有一丝辛辣！

纯粹

你在搞核实验吗？

半年了

我总算告别了这场宿便

您先忙！

我去趟协和挂个眼科！

22:21

经历了两次滑铁卢，我辗转难眠

决定在朋友圈里发个状态释放情绪。

次日……

其实朋友圈的约定只是欲盖弥彰

我决定提前出发

完结这场无聊的战役！

为此我早起了一小时来到这里

只为逃避这场相互厮杀的回忆

请叫我

屎座勇者

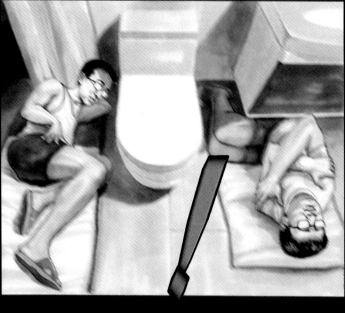

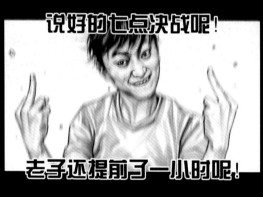

说好的七点决战呢！

老子还提前了一小时呢！

只有行动的矮子

才提前一小时出发

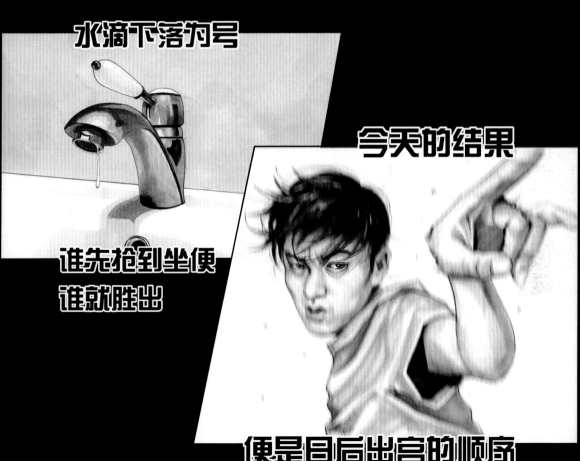

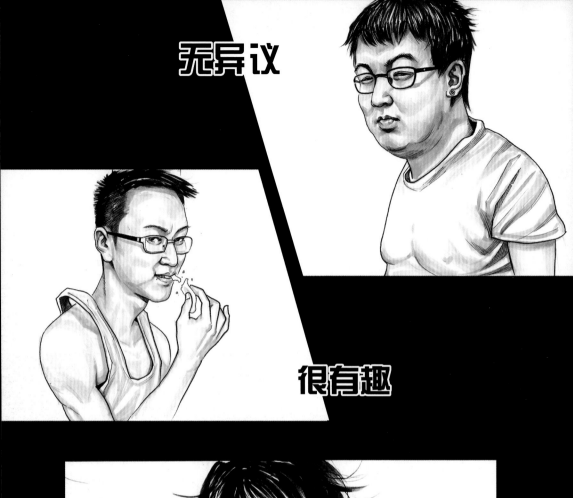
无异议

很有趣

Follow me

狂笑一声

长叹一声

快活一声

悲哀一声

永俊：我们是不是太盲目了。

纯粹：都只顾着自己。

左手韩：却忽略了整个格局。

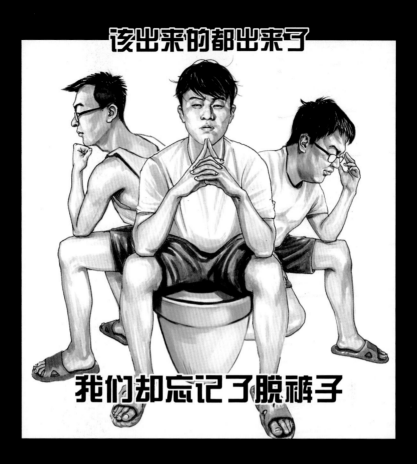

这是一次难得的机会

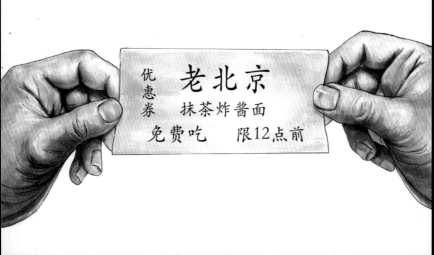

优惠券 老北京
抹茶炸酱面
免费吃 限12点前

人生如果有便宜不占

跟王八蛋有什么区别

距离活动结束只剩下两小时的时间
此刻
正值高峰时期我们决定地铁出行

挤地铁

由于是始发站

车厢内基本空无一人

但还是遇到了一位不速之客……

他节奏感十足地嗑着手中的瓜子

咔哳!

咔哳!

颊、颊、颊!

他精湛的口活儿

唾弃得我们一脸懵

But……

出门在外以和为贵

当然是选择原谅他啊

虽然表面上显得萌萌哒

但是内心深处真的很羞耻呢

看来我们
只能以暴制暴

给他上堂
课喽

小葵花妈妈课堂

开课啦！

击杀！　　双杀！　　三杀！

Penta kill！

让我传送！

噗！

GAME OVER

希望这一堂课能让你明白……

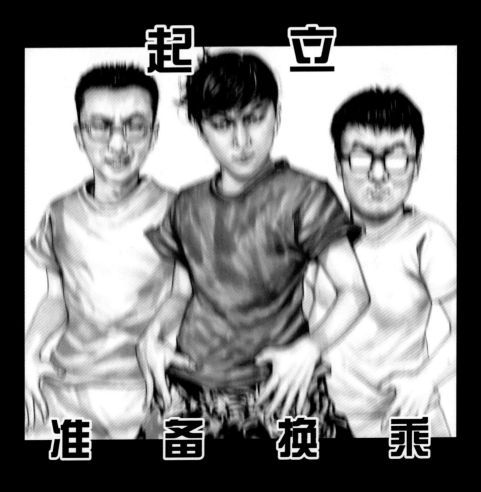

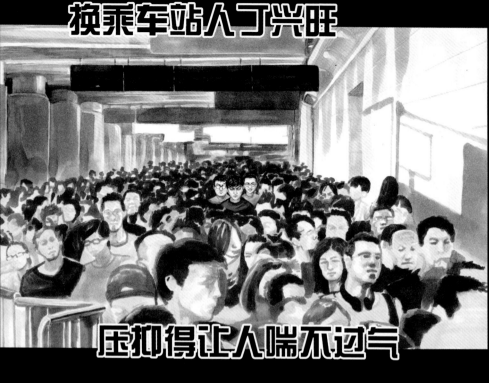

换乘车站人丁兴旺

压抑得让人喘不过气

列车即将进站

请注意安全

也许是因为爱笑的男孩
运气都不会太差

我们顺利地挤上地铁

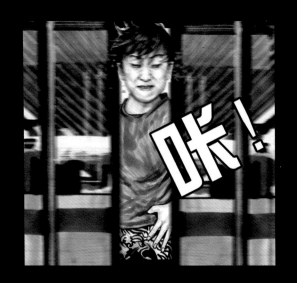

纯粹：来份虾片止止血吧。

左手韩：不碍事！天生贫血！

永俊：你们丑人就是多作怪。

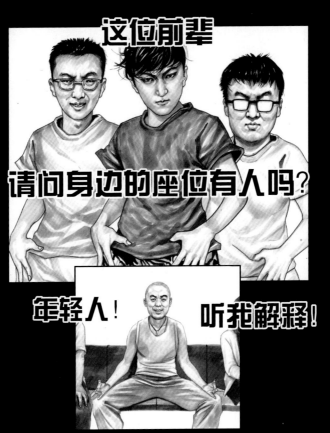

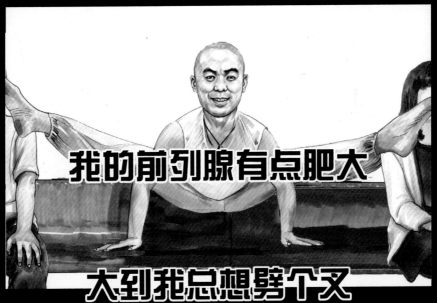

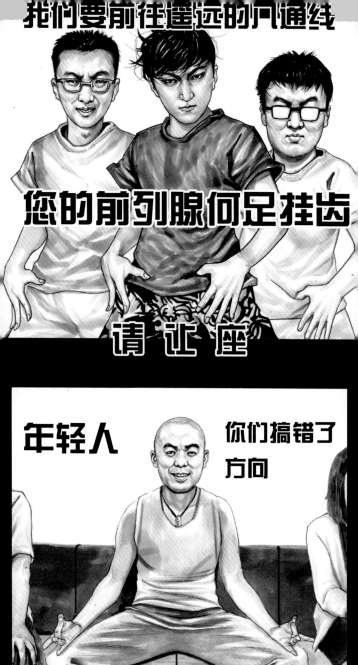

你们仨正经历着一场

完美的声东击西！

我到站了
请坐！

请记住我幸灾乐祸的微笑。

别哔哔！

上！

好一个四面楚歌

好一个合理冲撞

挺住啊！

挺住！

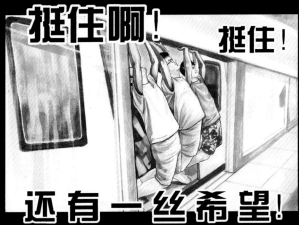

还有一丝希望！

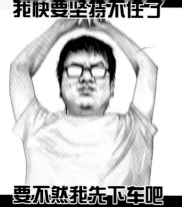

我快要坚持不住了

要不然我先下车吧

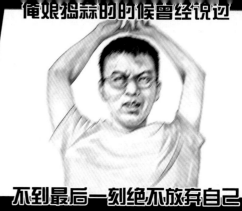

俺娘狗蒜的的候曾经说边

不到最后一刻绝不放弃自己

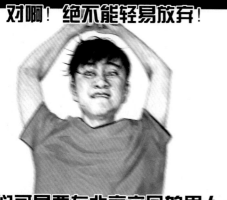

对啊！绝不能轻易放弃！

们可是要在北京立足的男人

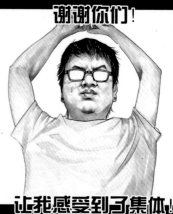

谢谢你们！

让我感受到了集体！

就多了个你！

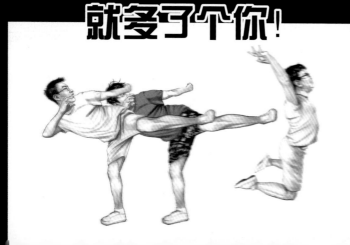

车门关闭!

轰隆隆～

韩

你有没有闻到奇怪的味道？

嗯！膻膻的！咸咸的！

就好比一抹新鲜的孜然

再喷洒上一点廉价的古龙香水

然后……

猛吸一口！

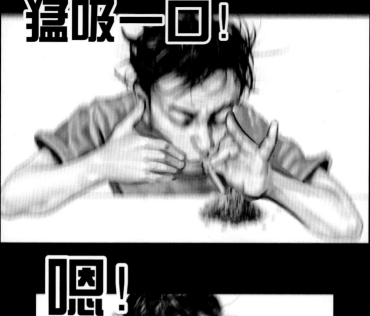

嗯！

腋腋腋腋

狐　露　娃

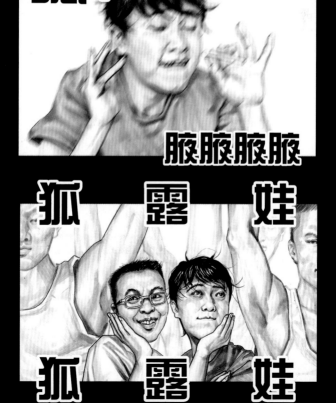

狐　露　娃

一 根 藤 上

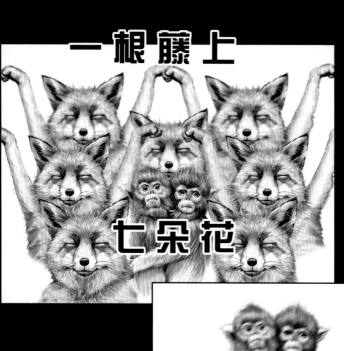

七 朵 花

风吹雨打

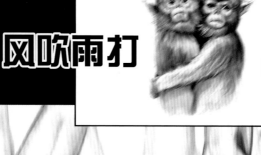

都不怕

辣 辣 辣 辣

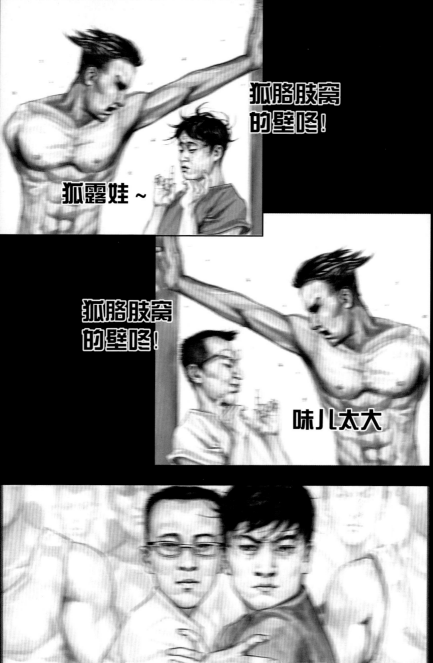

纯粹啊！坚持啊！

快到站辣！

永俊提前了半小时
抵达目的地

貌似这家传统老字号

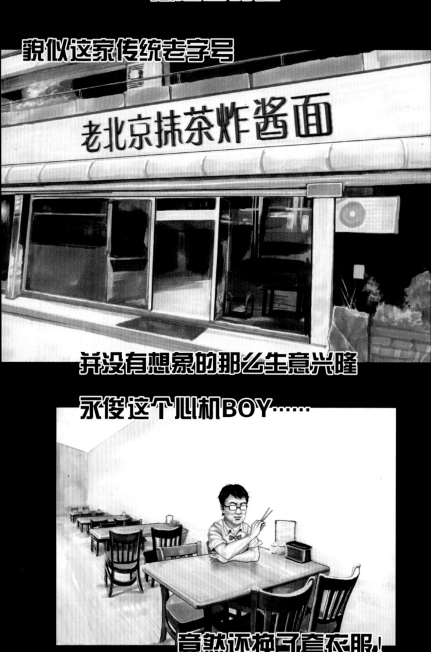

老北京抹茶炸酱面

并没有想象的那么生意兴隆

永俊这个心机BOY……

竟然还换了套衣服！

欢迎光临
老抹！

男宾三位！
里面请！

欢迎品尝本店主打特色

老北京抹茶炸酱面

这里有

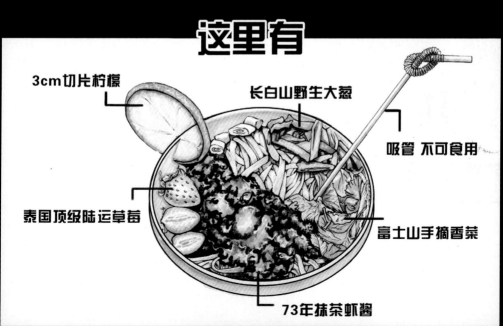

3cm切片柠檬

长白山野生大葱

吸管 不可食用

泰国顶级陆运草莓

富士山手摘香菜

73年抹茶虾酱

好一个

蔬菜水果大乱拼

让我们

忘却传统　　　吃出颠覆

服务员：已下单

服务员：已下单

服务员：已下线

不过还好！

多亏我有
自带虾片
的设定

这些虾片就当作饭前小点吧

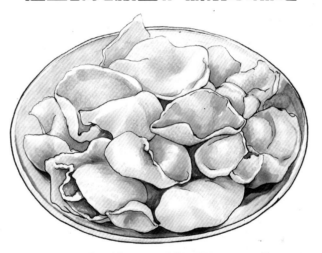

相信大家一定不会失望

嗯！只是有点绝望！

你不知道

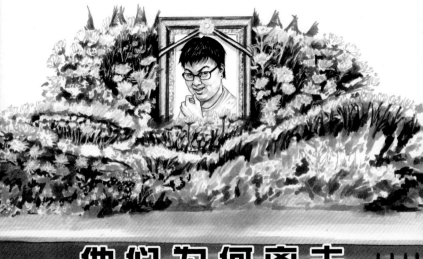

他们为何离去

咔！

那声再见竟是他

最后一句

纯粹：一定是油温出了问题。

让诸位久等了！

接下来由我为大家上菜

我真的好期待

多汁的小韭菜

第一道菜
韭菜盒子

让我们忘却传统吃出颠覆

诸位请看！

韭菜与盒子的完美碰撞

展现了大厨的艺高人胆大

好想杀人但又找不到借口

打扰了

接下来由我
继续配菜

我的嘴
很刁

别让我
失望

第二道菜
小葱拌豆腐

让我们忘却传统吃出颠覆

诸位请看！

这份用心良苦的摆盘

映射出大厨的匠人精神

我怀疑这家店压根就没厨具

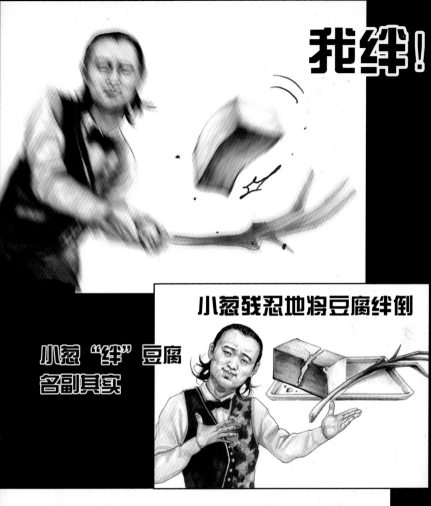

我绊！

小葱残忍地将豆腐绊倒

小葱"绊"豆腐
名副其实

这谐音梗用得没毛病啊！

我家的红烧
肉和拔丝地
瓜

还是很保守
的

左手韩：早已饥渴难挨，
请您赶紧上菜。

终于等到你
　　　还好我没放弃

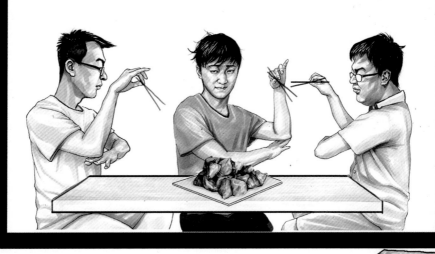

永俊：我先来品鉴一下。

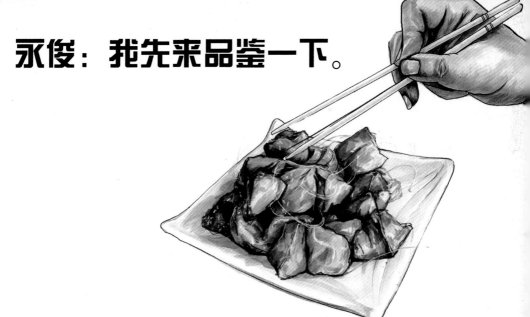

力拔山兮气盖世

嗯

真的很赞

后来终于在眼泪中明白

有些菜一旦错过就不在

红烧肉

吃出家的味道

很奈斯

很Q弹

很爽滑

DY, 就剩一块儿啦!

啪!

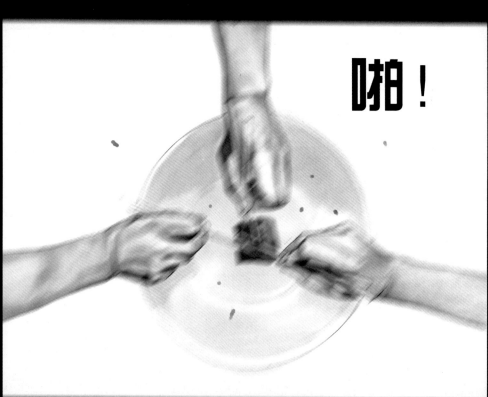

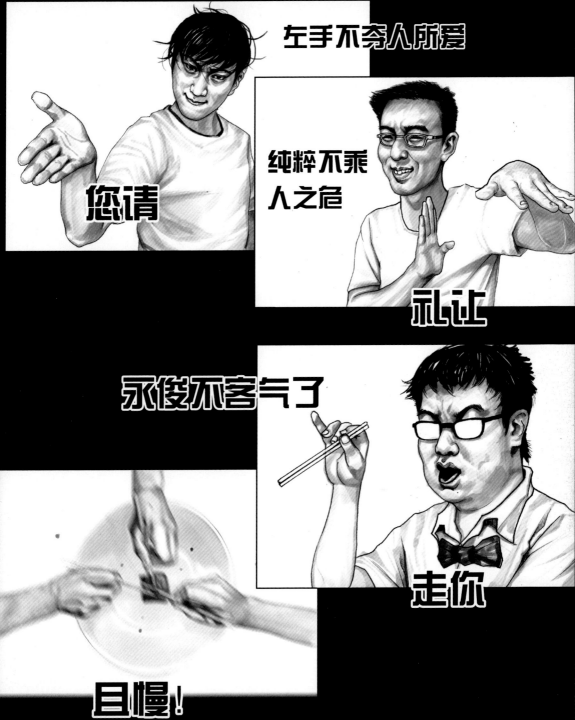

服务员！来一把刻度尺！

呼~

哎呀卧去

舌头喷泡

嗯

亚克西！

服务员！ 买单！

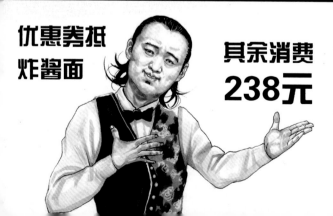

优惠券抵
炸酱面

其余消费
238元

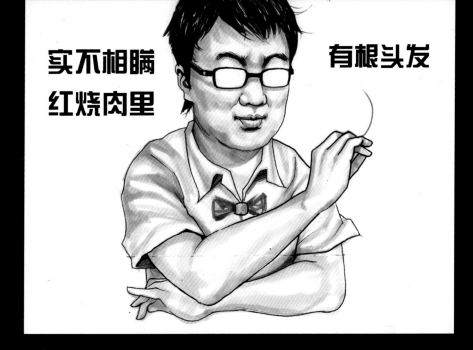

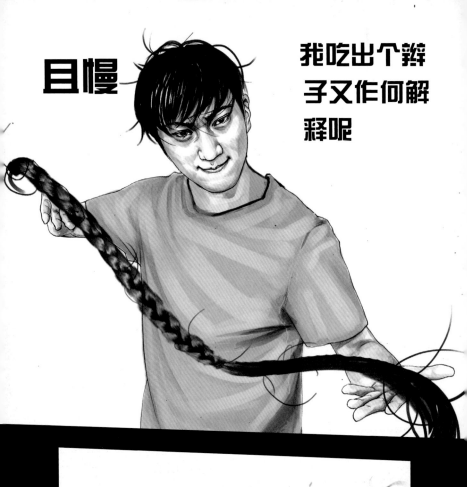

且慢

我吃出个辫子又作何解释呢

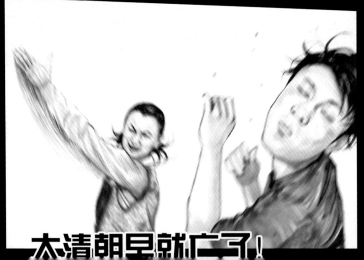

太清朝早就亡了！

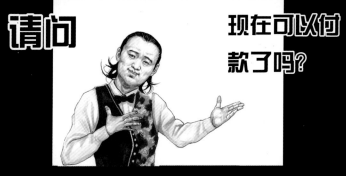

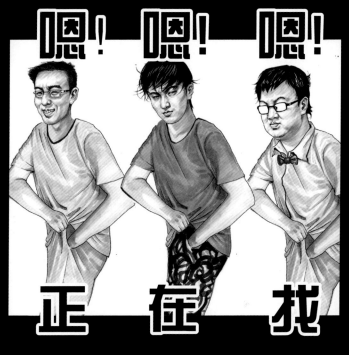

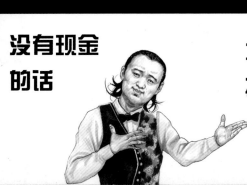

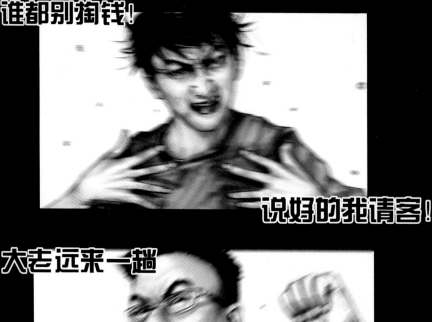

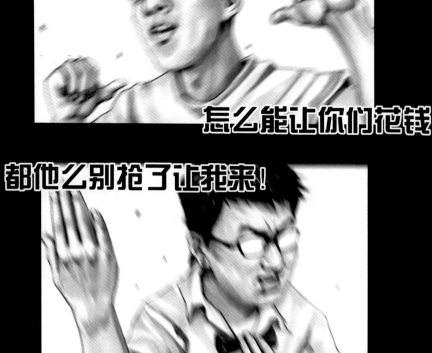

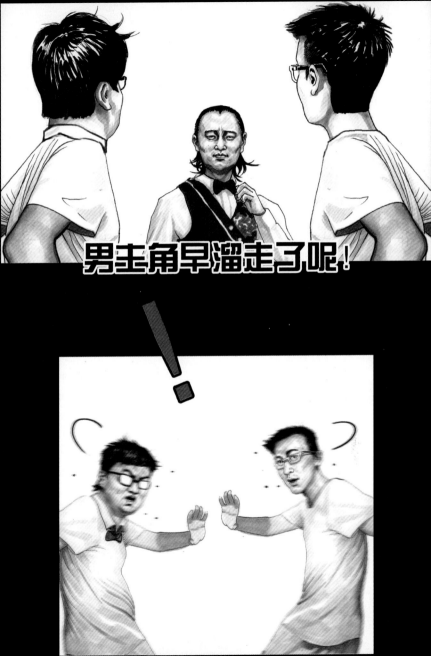

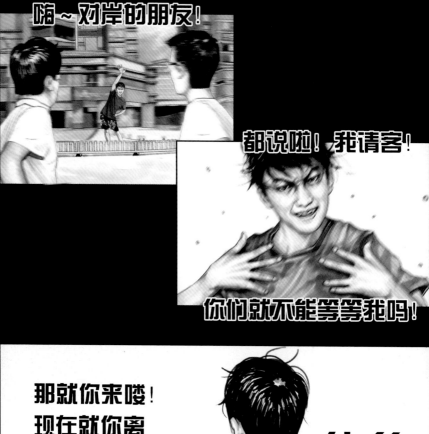

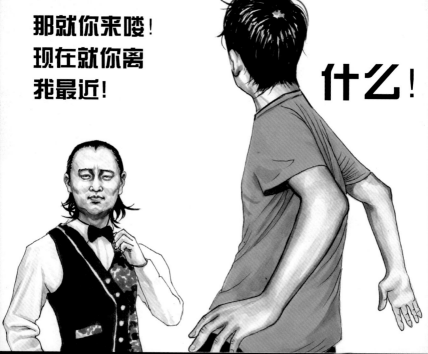

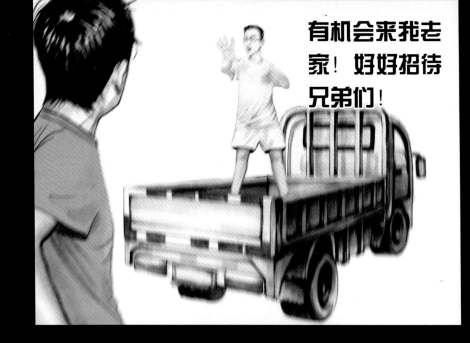

有机会来我老家！好好招待兄弟们！

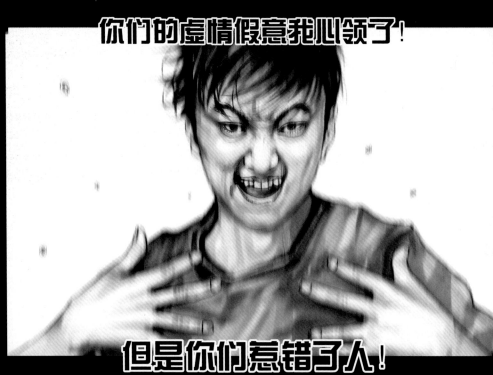

你们的虚情假意我心领了！

但是你们惹错了人！

请抬头仰望天空！

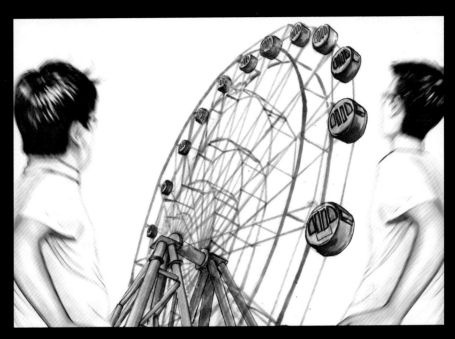

来啊来啊！

抓我呀！

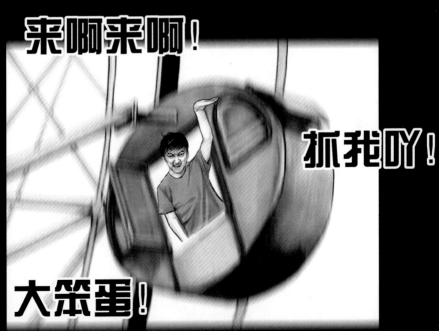

大笨蛋！

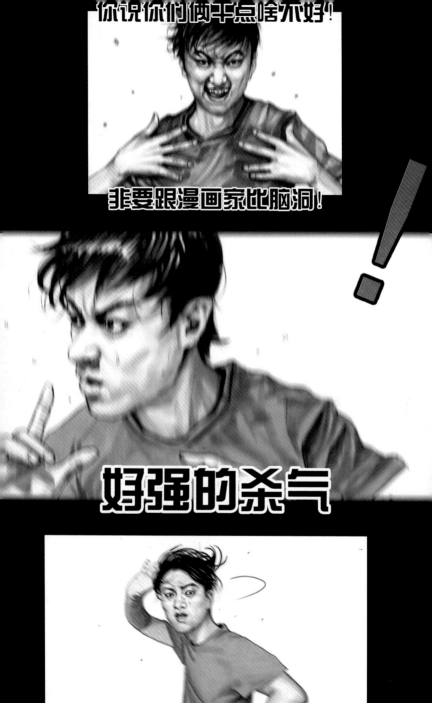

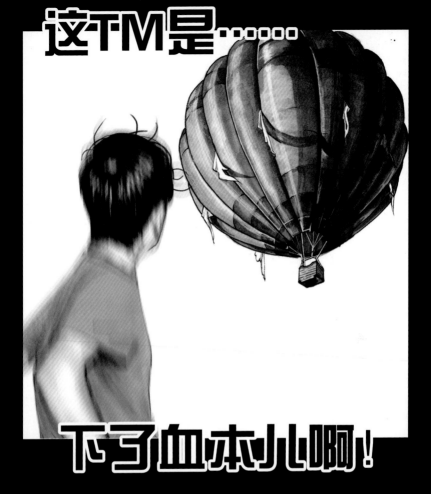

这TM是······

下了血本儿啊！

姑娘！要不要坐顺风气球。

天通苑差一位打表走。

是你们逼我的

纳尼

丝阔一

一顿饭局

吃出了第三类接触

祸不单行

第五话

純粹去推銷蝦片

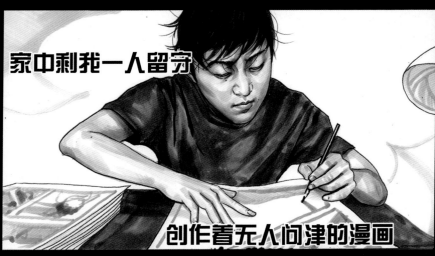

家中剩我一人留守

创作着无人问津的漫画

可时不时地

耳边就会嗡嗡作响

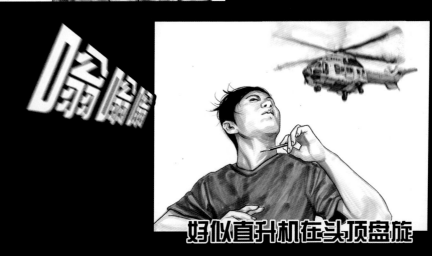

好似直升机在头顶盘旋

155

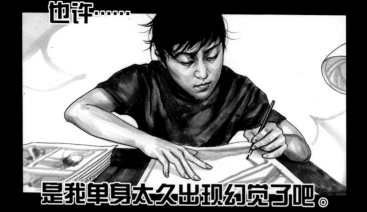

也许……

是我单身太久出现幻觉了吧。

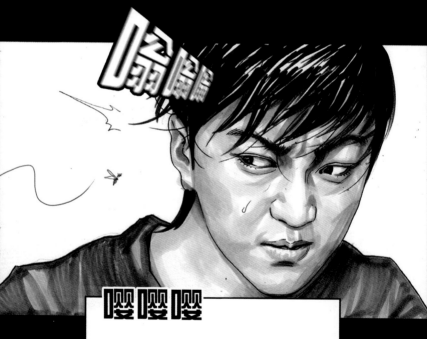

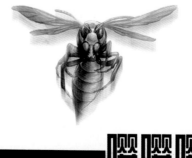

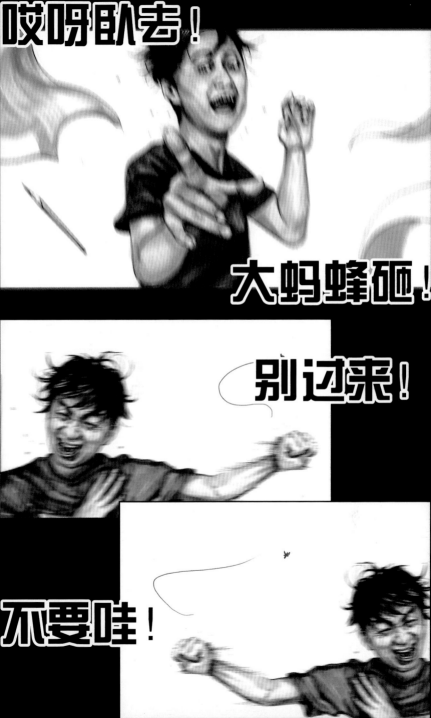

等等！

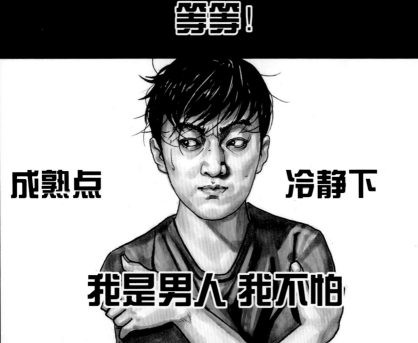

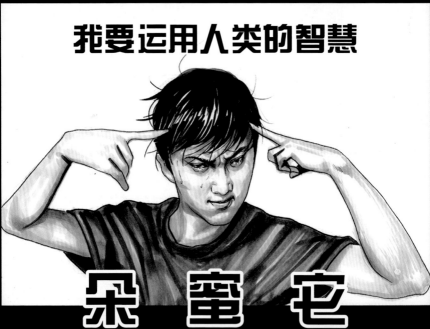

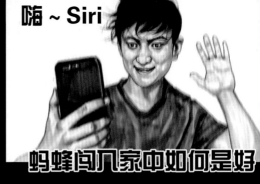

嗨 ~ Siri

蚂蜂闯入家中如何是好

Siri：嗯,有趣的问题。

嗨 ~ Siri

我打算换个没有Siri的手机

Siri：哥！蜘蛛是
蚂蜂的天敌！

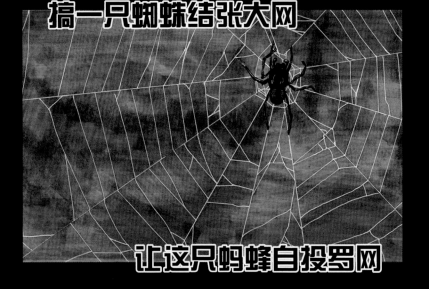

搞一只蜘蛛结张大网

让这只蚂蜂自投罗网

再也无法

挥

舞

翅

膀

祸不单行

于是我上某宝团购了一只蜘蛛！

看着它一天天成长

看着它春蚕到死丝方尽

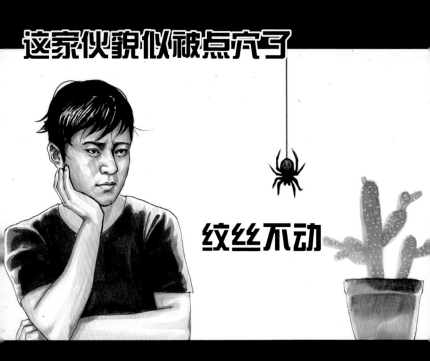

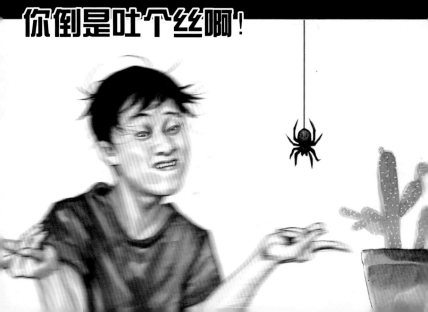

人的一生能有几个春秋呢
转眼间

过年了

妈妈准备了一些唠叨

爸爸张罗了一桌外卖

爸妈！除夕我要陪小蜘蛛

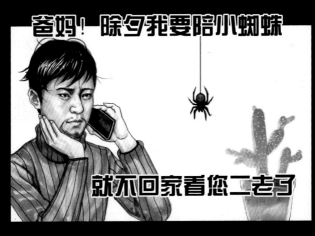

就不回家看您二老了

爸妈：畜生！

就这样年复一年

当你老了头发白了

炉火旁打盹睡意昏沉

我想……

我TM是买了个标本

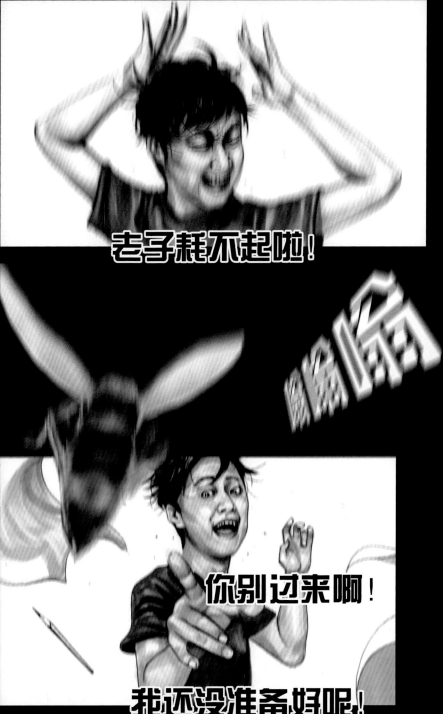

我记得爷爷临走前
留给我一个镇宅之宝

嘱咐我危难时刻才可使用

我想是时候了

精灵球在手！

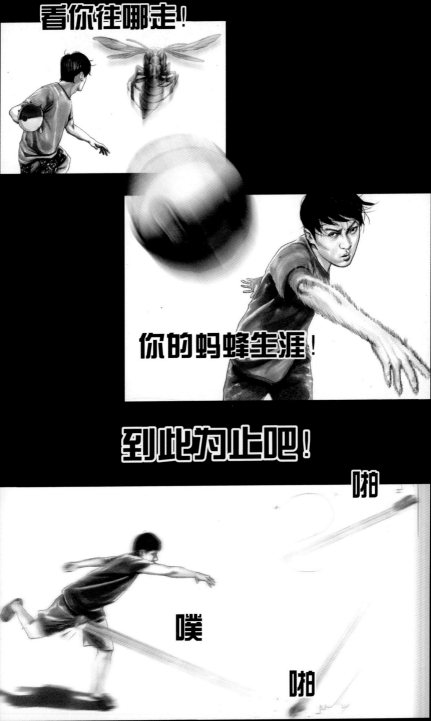

稳　准

狠

身为食物链顶端的人类

我表示很惭愧

但我绝不认输

天堂有路你不走！

地狱无门你闯进来！

人类与动物之所以不同

是因为

哒哒哒~

人类会使用火！

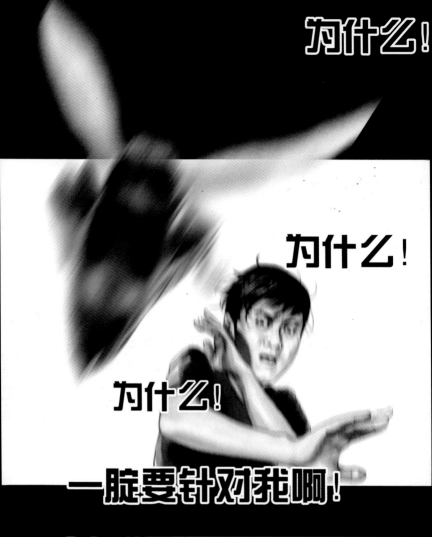

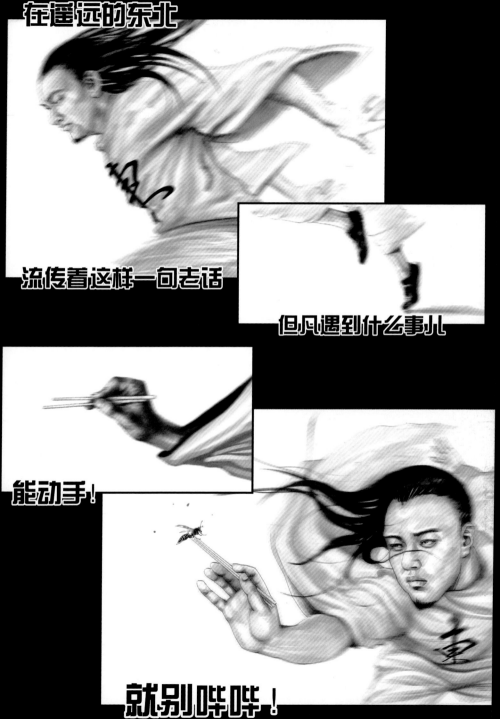

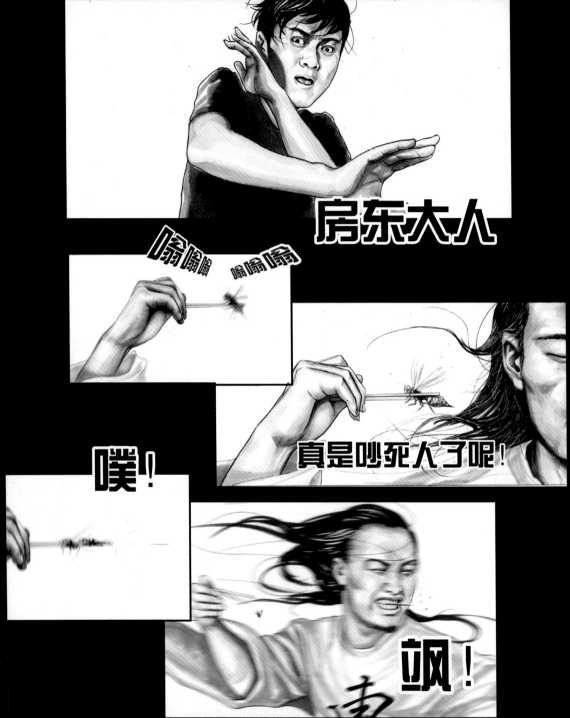

人都去哪里了

你们仨该交房租了吧

大家都在为生计奔波!

房东大大可否再宽限些日子

宽限个蛋！

别人家交租都是

押 一 付 三

为啥到我这就成了

押 一 负 三

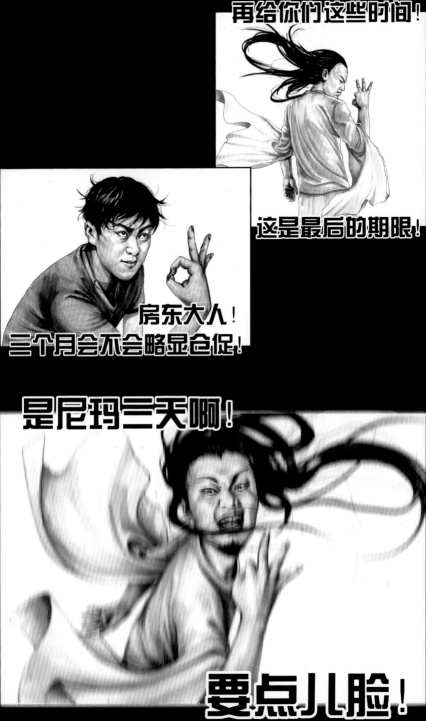

三天后再交不上租金！

卷铺盖卷走人！

嘭！

三天后

也许……

我们就要离开北京了

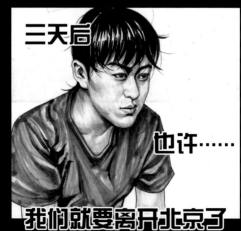

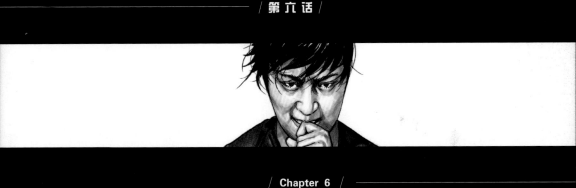

没时间解释了

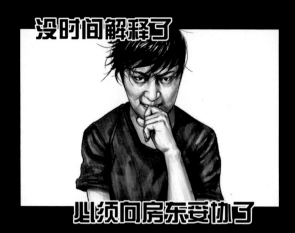

必须向房东妥协了

不过还好

怀揣一技之长的我

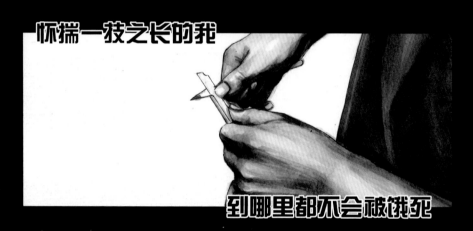

到哪里都不会被饿死

背起画板

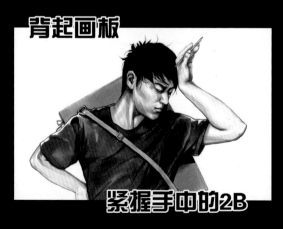

紧握手中的2B

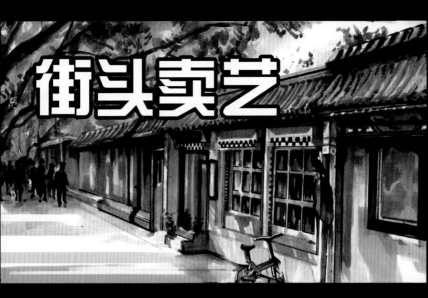

街头卖艺

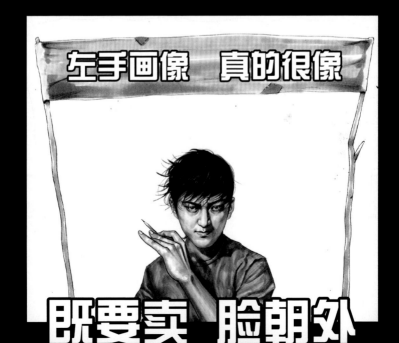

左手画像　真的很像

既要卖　脸朝外

朋友,这里一会儿有活动

方便挪个位置吗?

滚

十分钟后……
一位中年妇女来到眼前

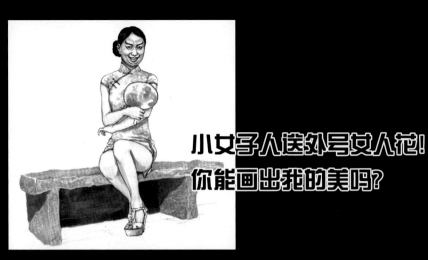

小女子人送外号女人花!
你能画出我的美吗?

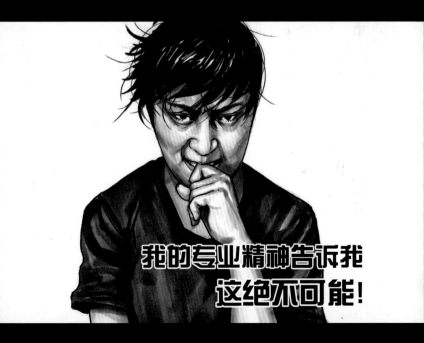

我的专业精神告诉我
这绝不可能!

左手韩:五十块一张! 不接受改稿!
女人花:成交!

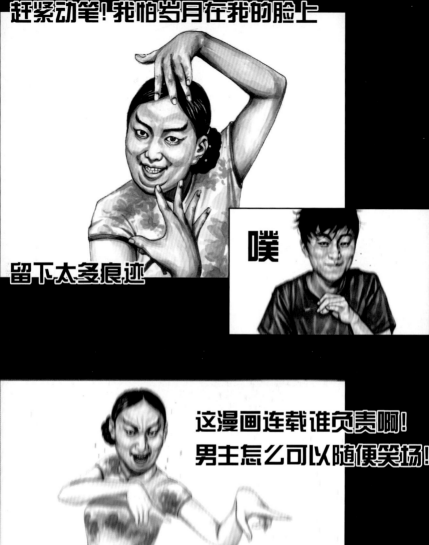

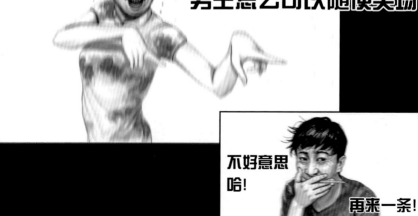

演员准备！

片名

场号　镜号　次数

导演　　摄影师

日期

第六话第二场！

艾克什！

拿人钱财　　　　替人消灾

那我开始喽！

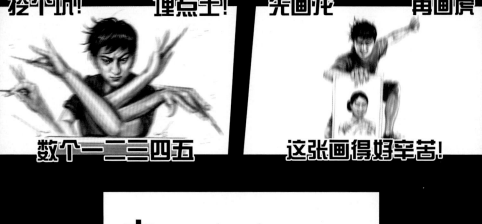

先画腿！　再画脸

数个一二三四五　　这张画得好辛苦！

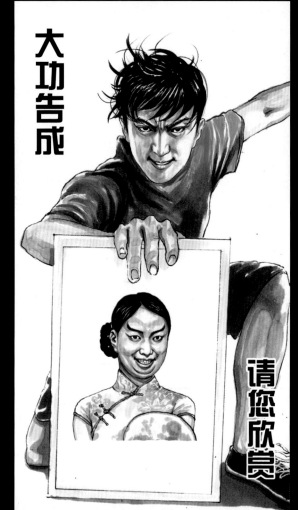

大功告成

请您欣赏

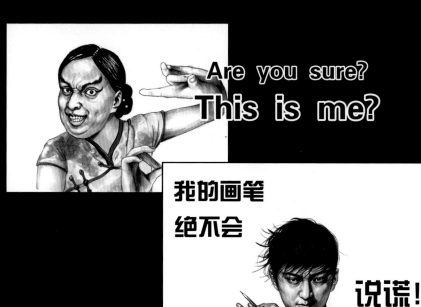

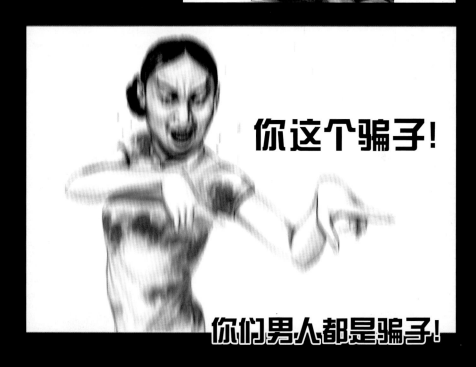

想让我画出你的美?

重新投个胎吧

此刻一个身披斗篷的家伙
向我逼近

给姑娘画丑了还这么嚣张?

敢不敢给我画一张试试!

在下左手韩

江湖人称:人肉打印机

吃蒜酱了吧!

好大的口气!

别动!

造型非常好!

您勾起了我创作的欲望

那我开始喽!

我是一个粉刷匠

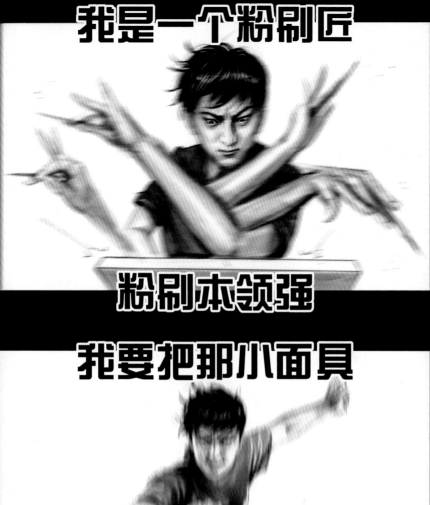

粉刷本领强

我要把那小面具

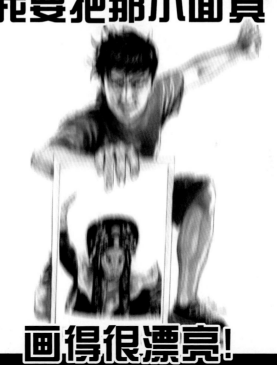

画得很漂亮！

我们好像在哪见过

你 记

得 吗

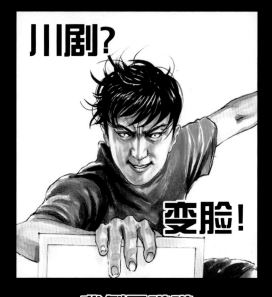

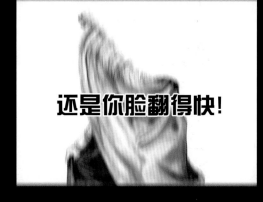

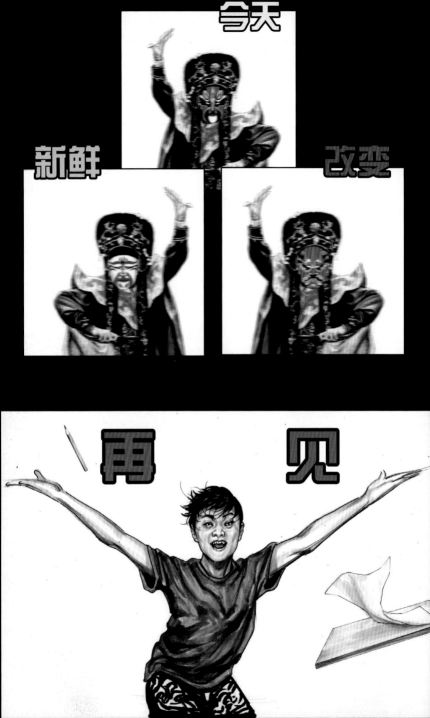

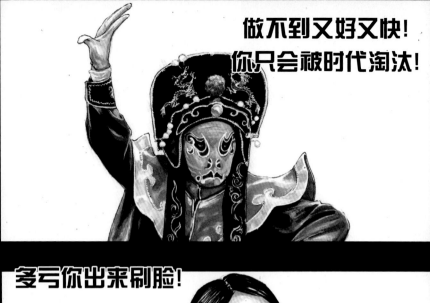

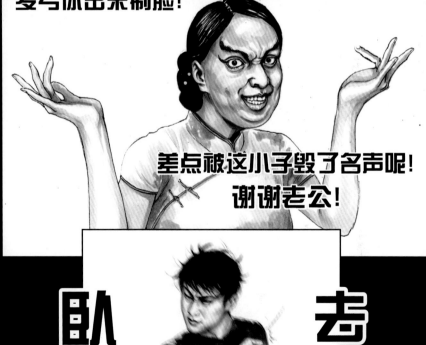

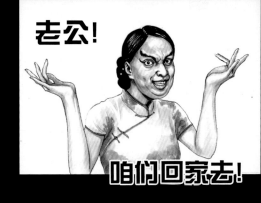

老公！

咱们回家去！

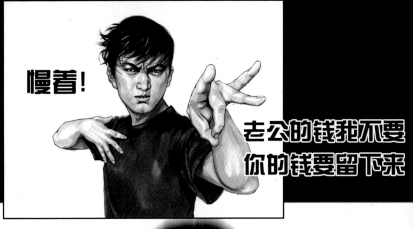

慢着！

老公的钱我不要
你的钱要留下来

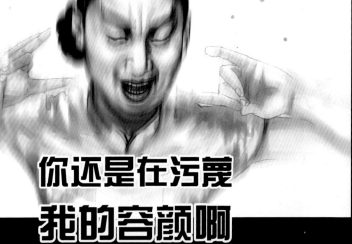

你还是在污蔑
我的容颜啊

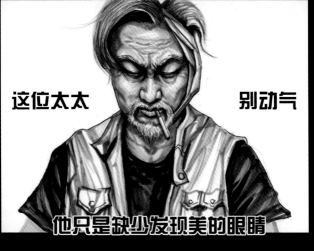

这位太太 别动气

他只是缺少发现美的眼睛

左手韩：敢问阁下是？

同行

老前辈！我出高价！

赶紧给这后生上一课！

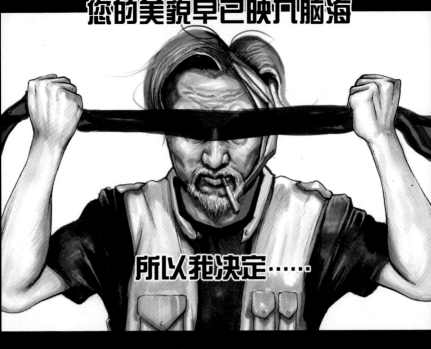

一二三四五

上山画老虎

老虎在冬眠

画张小公主

公主殿下

老朽不才

拙作一幅

恳请笑纳

哇噢！我简直不敢相信

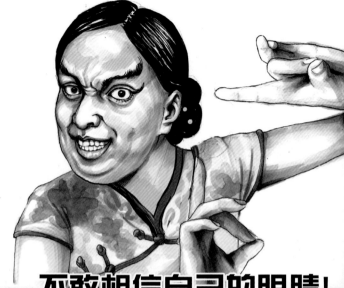

不敢相信自己的眼睛！

左撇子！

你看看人家！

介尼玛才叫画啊啊啊！

事实证明！

姜

还是老的辣

停！

我

服

敢问前辈

为什么用纱布包住左耳

你觉得我
是在

蹭梵高的
热度吗?

曾几何时我也是个写实画派

只因为画丑了一个大妈

咬残了我的左耳!

从此以后我警钟长鸣

开创了我的萌系路线!

姜心笔芯

望好自为之

姐姐我今天心情好
懒得跟你计较

你的画也就值这么多
爱要不要

哈

收拾下该回家了啦

也许是
该回老家吧

朋友

我觉得你画得很棒呢!

可以帮我画一张更精细的吗?

就这么多钱了
我可要挂在卧室收藏哦

工作时间不能摘头套

这是我的自拍，您照着画就好。

下班了我就过来取

左手韩：好！

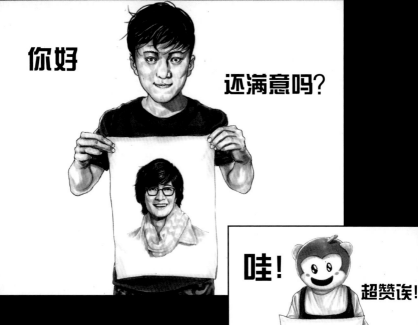

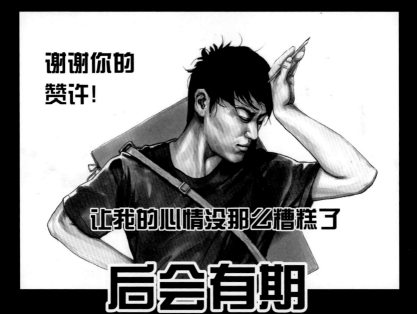

喂！

左手韩！

等我一下喽！

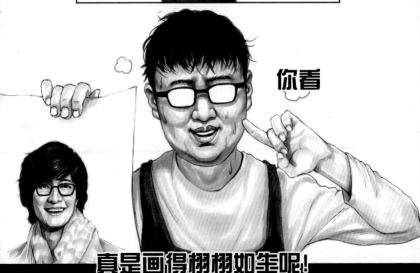

你看

真是画得栩栩如生呢！

纯粹一会就来，咱们一起
把房租的问题搞定吧！

好嘞

咱们一起
加油！

距离交房租仅剩2天

永俊

你不是去片场拍戏了吗?

为什么扮起了广告公仔?

身为一个有酒有故事的男人

接下来我说,你听

昨天上午7点

我来到了传说中的……

哇噻有流星电影制片厂

招募啦！

招募群众演员一枚！

导演

您看我合适吗？

装个＊给

我看看

试戏之前
不妨

先找我的经纪人聊聊片酬

导演：你经纪人是谁？

还是我

这 * 装的

你就是我要找的人才

还有三位老师在竞选老爷的角色

你要扮演的是一个卧底

你先看下剧本咱们马上去片场

剧　本

老爷想要殉情自杀

老张得知无法自拔

特派卧底前去营救

对完暗号将其救下

老爷事后茅塞顿开

牵手老张勇闯天涯

没问题

导演

这部戏将会因我而红红火火

片儿场

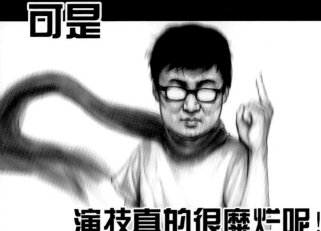

演技真的很糜烂呢！

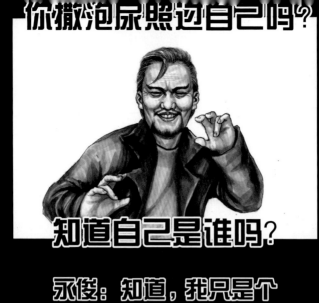

你撒泡尿照过自己吗？

知道自己是谁吗？

永俊：知道，我只是个

跑龙套的

龙套

终究是
龙套

在戏里就是无关紧要!

看来我这个
小龙套是时候

跟戏霸来一场较量了!

演员情绪已经到位!

开机!

一花一世界

一叶一追寻

一曲一长叹

一个萝卜一个坑

一次就好

我带你去看
天荒地老

在阳光灿烂的日子里开怀大笑

啪

老张

撒浪嘿！

老爷！

使不得啊！

张叔对您如此忠心耿耿
老爷怎能轻易放弃

看镖

砰

怎么会这样！

遍插茱萸少一人

珍硬老师别放弃

这就去拍脑CT！

你看！他快不行了！

导演：永俊，你忘记对暗号了。

永俊：抱歉，这次一定记着。

更换演员

重新开机

在下全球
一集演员

眼疤疤

区区龙套，何足挂齿

老张，你还好吗？

好久没看到你更新QQ空间了

想念你的笑
想念你的外套
想念你白色袜子
从来不洗的味道

如果说爱你是一个错

我宁愿一错再错

啪

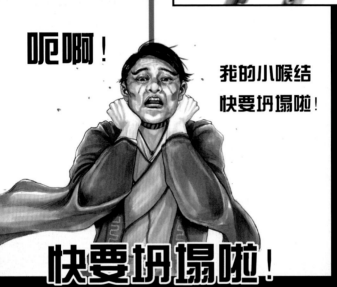

呃啊！

我的小喉结
快要坍塌啦！

快要坍塌啦！

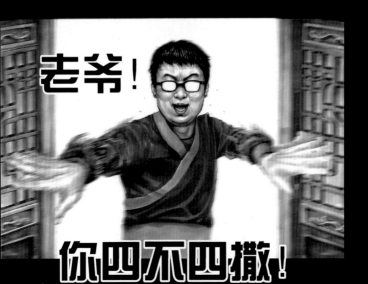

老爷！

你四不四撒！

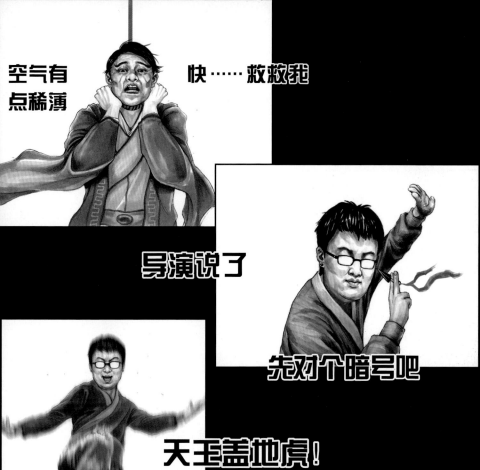
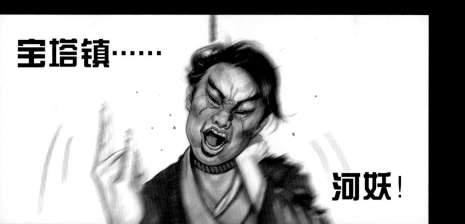

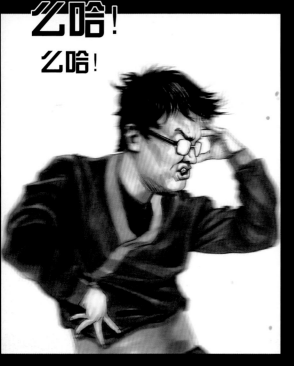

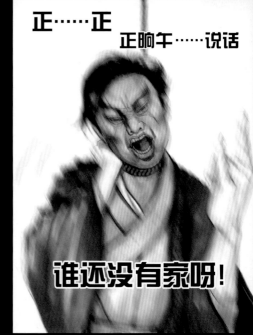

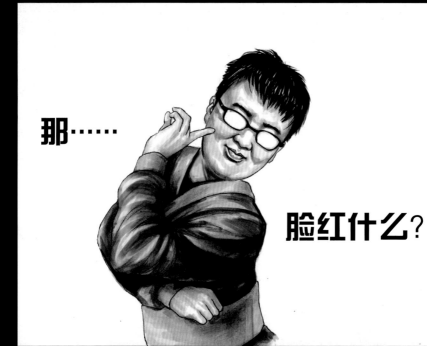

怎么会
这样！

这家医院真不错！

剧组又有回头客！

你看！你看！啧啧啧！

现在唯一幸存的
仅剩
太阳系一季表演艺术家

美少年

老前辈了

我要捍卫

太阳系一季演员的

尊严

牛X！

后事交给我！

放心地去吧！

此刻我已没有心情

揣摩人物的性格了

我现在唯一要关心的

就是如何活下来

苦练多年的闭气功

总算是派上了用场

啪

导演

还真TM有点儿紧

老前辈！

肺活量
可以啊！

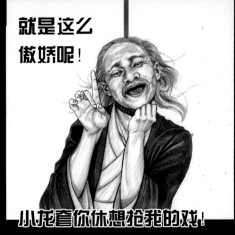

就是这么
傲娇呢！

小龙套你休想抢我的戏！

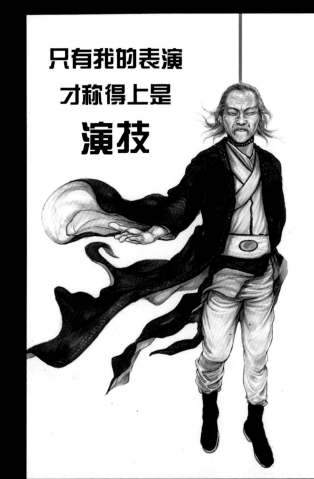

只有我的表演
才称得上是
演技

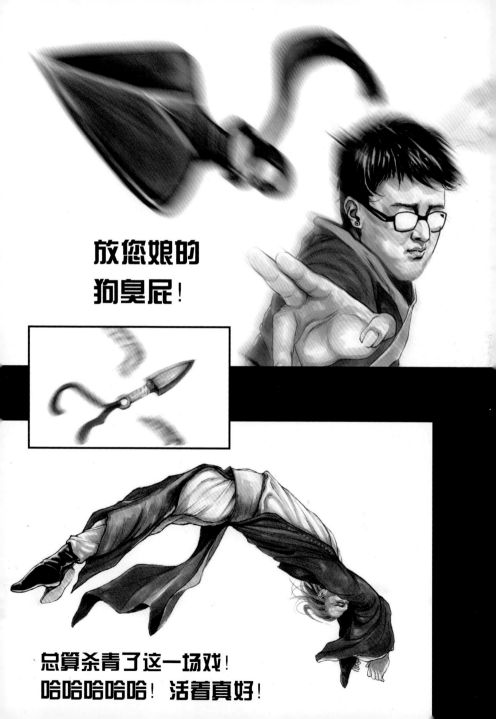

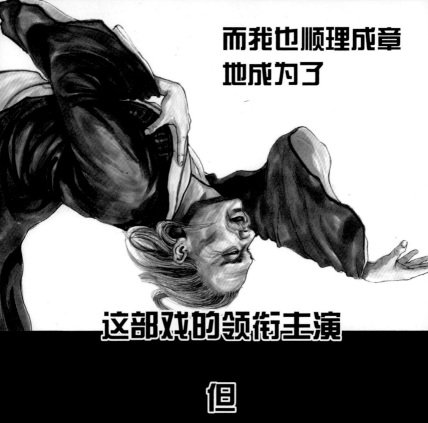

而我也顺理成章
地成为了

这部戏的领衔主演

但

我只猜中了开始

却没有猜中

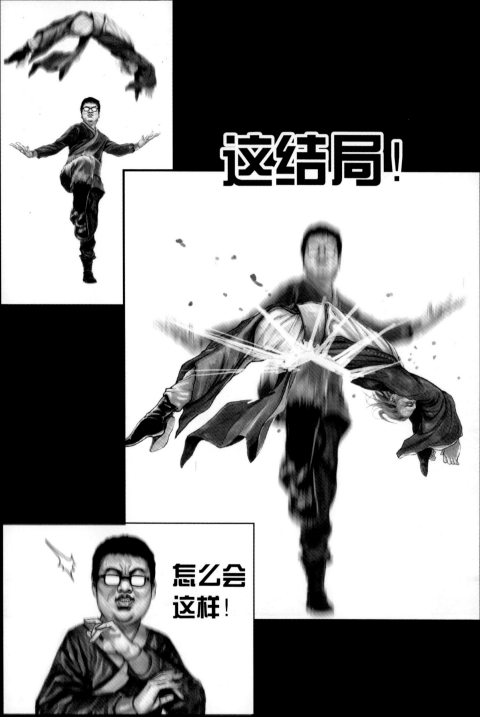

永俊你跟我实话讲
你是不是这医院的托

别指了！见怪不怪了

四十六集大型伦理古装剧

《老爷~咱俩不合适》

因不可抗力

导致剧组

搁浅

片酬都TM给演员住院啦!

就剩地上那一份盒饭

爱吃不吃

不吃滚!

这就是我人生中的

第一笔片酬

看着好油腻

纯粹：那最后到底吃了没

当然！

只有吃饱喝足

才有力气继续追求演技！

一个群演能"治愈"仨戏霸

永俊，你注定此生不凡！

左手韩：我们只有两天的时间了

纯粹：大家都别急，车到山前必有路

左手韩：道理我都懂，但是永俊

拜托你不要挡住我们的脸好吗？

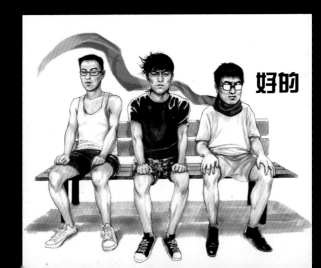

好的

我想到了
一个妙计

我曾在剧组里结交过一个挚友

他一有空闲就会去西单抓娃娃

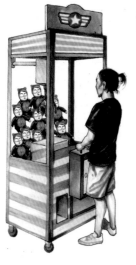

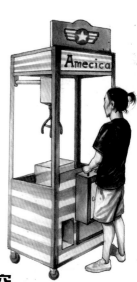

基本上他只要一出手

整台机器就会被他洗劫一空

他把抓来的娃娃拿去天桥变卖

后来他在北三环买了一套两居室

我有向他讨教其中的奥义

他说

他只是希望这群无家可归的孩子

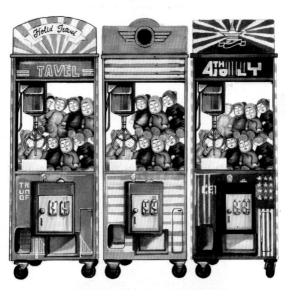

能够早日有个归宿

作为即将无家可归的孩子

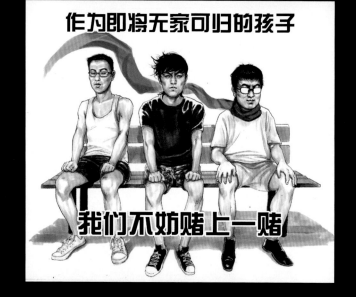

我们不妨赌上一赌

于是

我们仨发起众筹买了一袋游戏币

我们将全部的希望寄托于此

抓娃娃

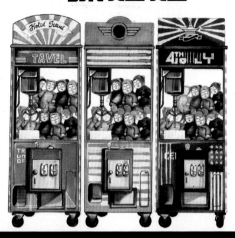

我靠！

这个娃娃的造型让我想到了

最熟悉的陌生人！

现实中我被你折磨得狗血淋头

但在这场博弈里我要把你抓得

片甲不留

投放四枚！

游戏开始！

我的参赛宣言是

活出个样来给自己看

机械是冰冷的

现实是残酷的

命运是掌握在自己手中的

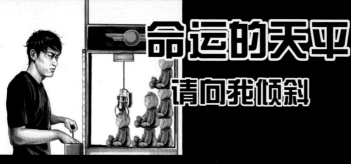

命运的天平

请向我倾斜

看着娃娃缓缓升起

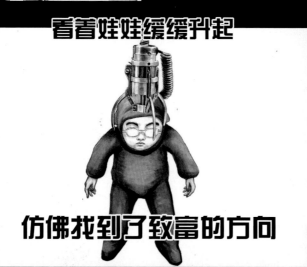

仿佛找到了致富的方向

承载着我们全部希望

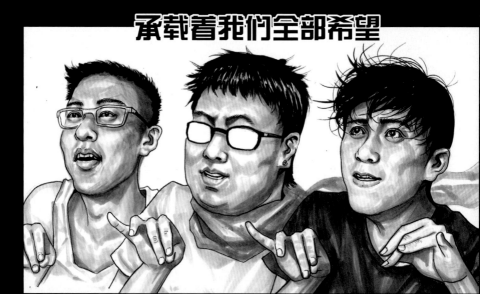

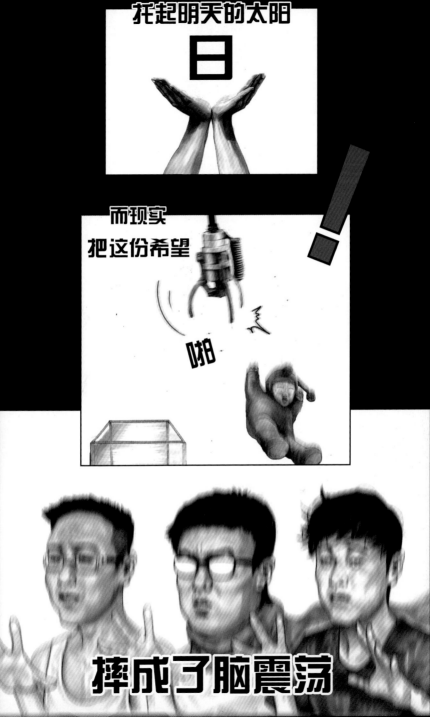

失败乃成功之母

妈妈

请再爱我一次!

我不想回家！

北京

需要我这种人才

已经耗费了8枚硬币

投资果然存在着风险

但这就是我们骄傲的倔强

月

众猩捧月的期望

啪

削个儿

椰子皮

你却TMD给个梨

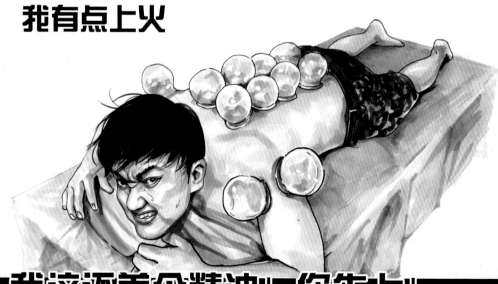

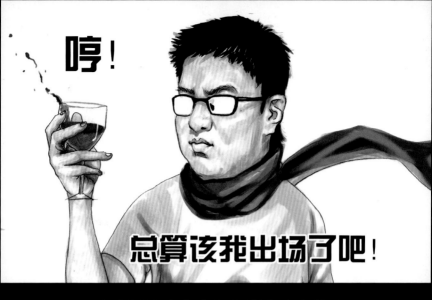

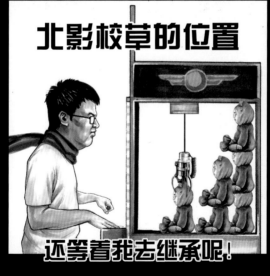

所以

北京

我绝不会离开你

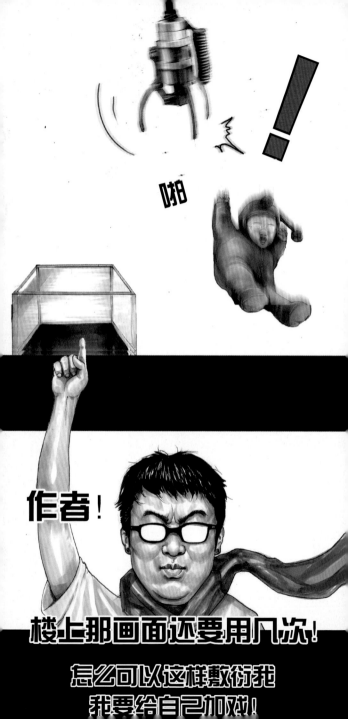

北京某三甲医院

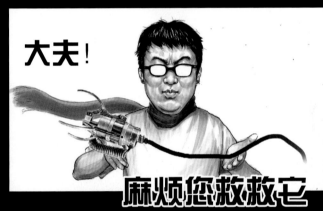

大夫！

麻烦您救救它

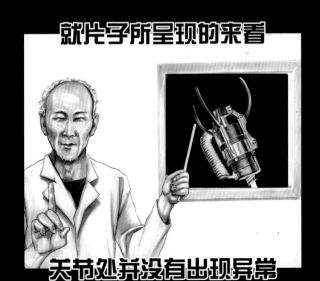

就片子所呈现的来看

关节处并没有出现异常

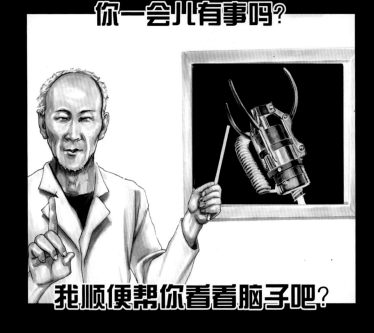

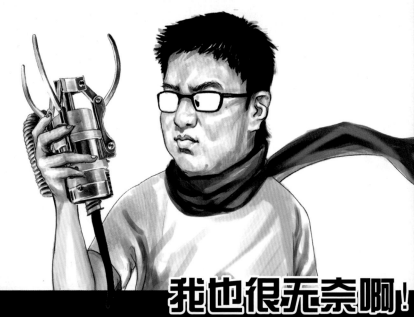

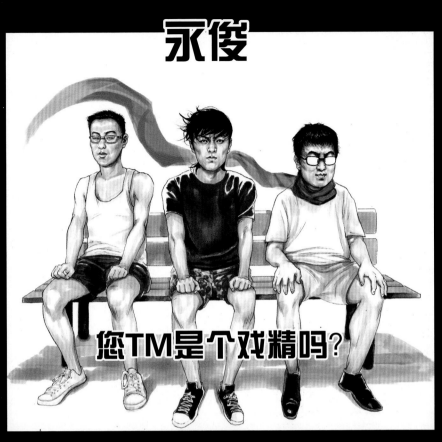

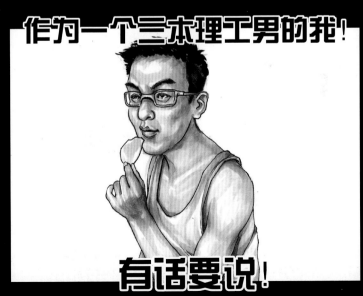

家族的企业任重道远
督促我必须是一个严谨的人！

每一道工序
必须严格把关

每一盒虾片
必须力争完美

我的梦想是让家族的虾片

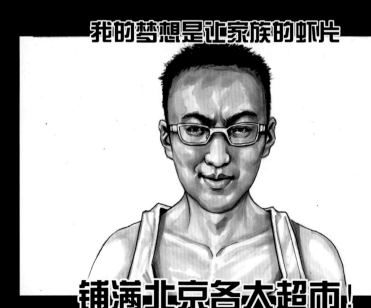

铺满北京各大超市！

以一定的力度摇摆爪子

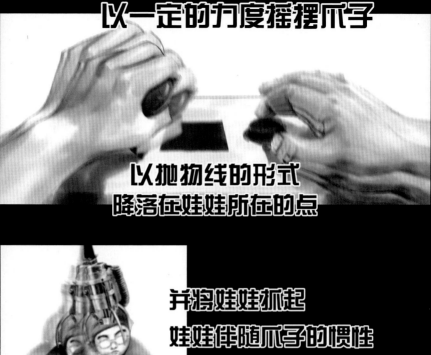

以抛物线的形式
降落在娃娃所在的点

并将娃娃抓起
娃娃伴随爪子的惯性

直接荡到出口
这一切就都该结束了

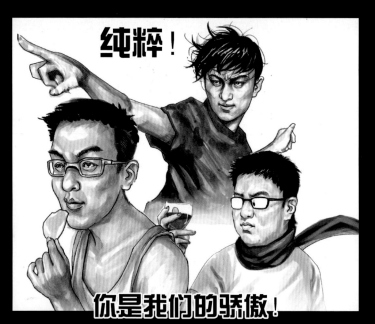

纯粹！

你是我们的骄傲！

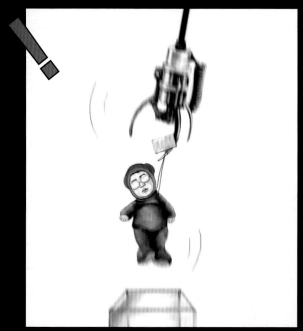

竟然被商标缠住了呢！

纯粹：人算不如天算。

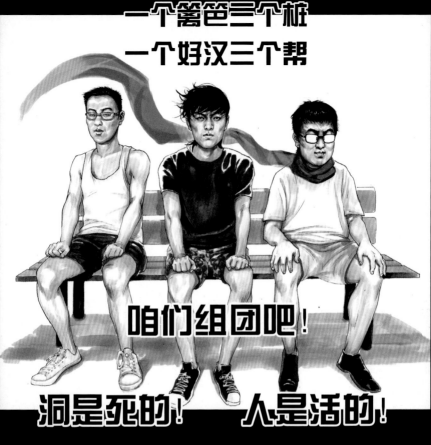

一个篱笆三个桩
一个好汉三个帮

咱们组团吧！

洞是死的！　　　人是活的！

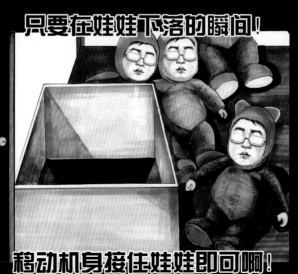

只要在娃娃下落的瞬间！

移动机身接住娃娃即可啊！

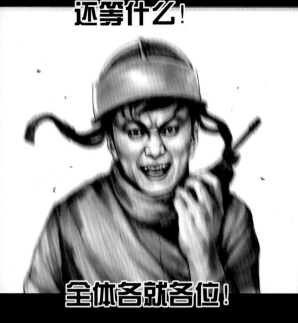

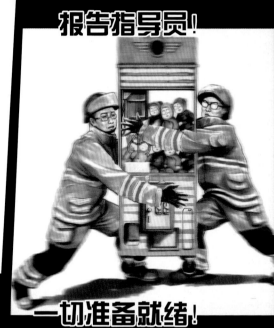

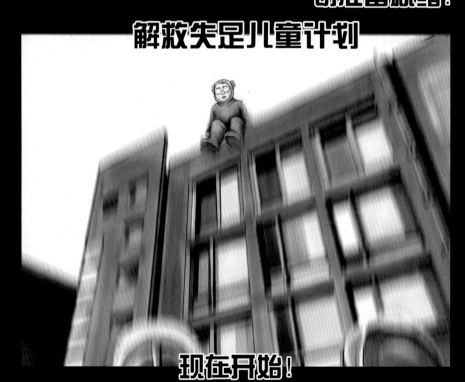

回头

做孝顺的小孩

本来人性

就是善良像小孩

爸爸妈妈！

你们看到了吗？

必须来一个华丽的庆祝动作

方可解我心头之恨

这是儿子在北京创业以来的

第一桶金！

中国足球有希望！

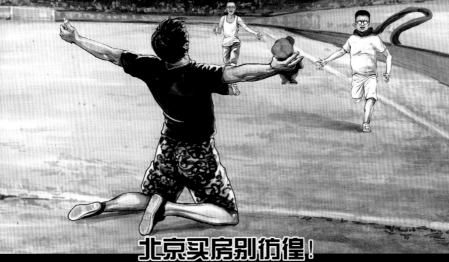

北京买房别彷徨！

左手韩：这个娃娃能卖多少钱

永俊：十块

左手韩：抓娃娃花了多少钱

永俊：五十块

我们为了在北京立足

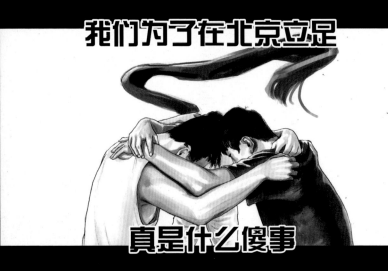

真是什么傻事

都干得出来啊

哈哈哈哈哈

咱们把剩下的三个币
用来放飞自我吧

BGM走起！

妈妈的爸爸
叫什么

妈妈的爸爸

叫外公

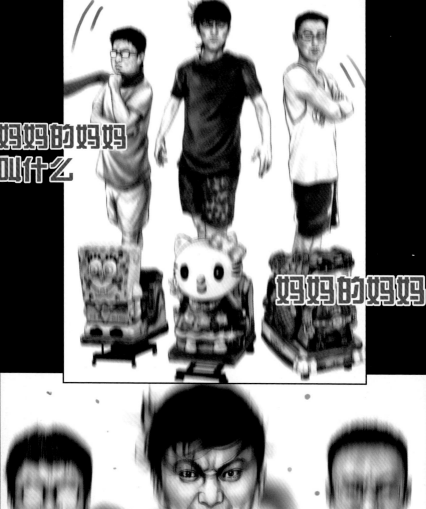

妈妈的妈妈叫什么

妈妈的妈妈

叫 外 婆

妈妈的兄弟
叫什么

妈妈的兄弟

叫舅舅

我怀疑北京压根就没有秋天

再这样下去起码三层秋裤打底

后天就要交租了

这样的气候并不适合风餐露宿呢

如果能将卧
室的那批虾
片

批发处理
掉的话

房租是不成问题的

左手： 还等什么！

永俊： 走起来啊！

我们来到了附近人流量最大的

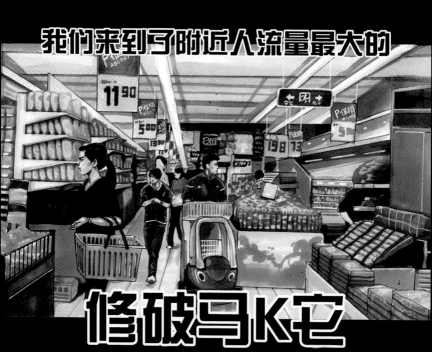

修破马K它

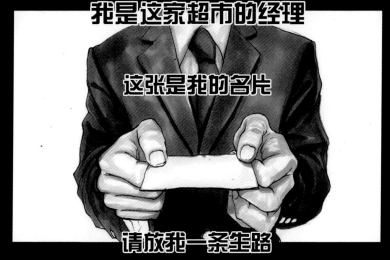

我是这家超市的经理

这张是我的名片

请放我一条生路

等等

经理说话的口音

感觉似曾相识呢

还有

他出于什么原因

开口就向我们求饶呢？

嘿嘿

好巧哦

一丝不挂

北京

是那么的人海茫茫

冤家路窄

教练

请问科目三有音讯了吗

有些故事

还没讲完

那就算了吧

我现在的身份是这家

超市的部门经理

没错！我的

就是你

我手上有

一批货

我愿将它零利润批发给你

租期将至我们急需一笔善款

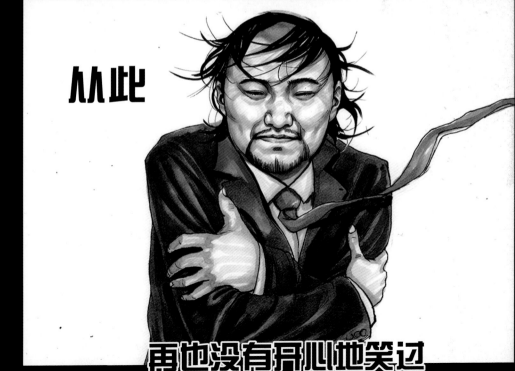

如果你们能让我重获新生

学会再次
微笑

我不挂 愿意帮助你们

毕竟
解铃还须

系铃人

只要能把您逗笑！
全部虾片君都要？

但

每人只有
一次机会

三笑

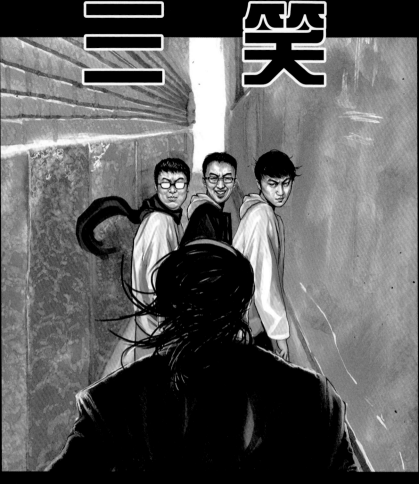

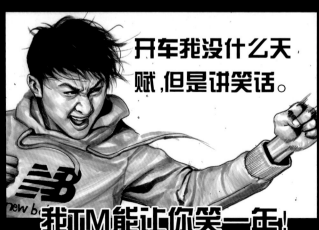

开车我没什么天赋,但是讲笑话。

我TM能让你笑一年!

悟空与如来

演讲者：左手韩

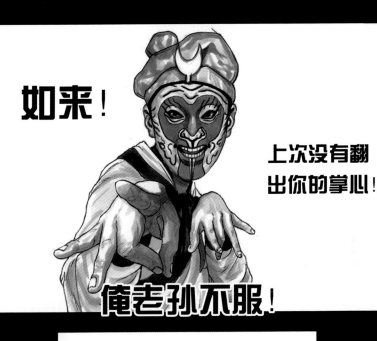

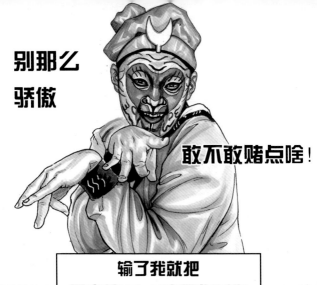

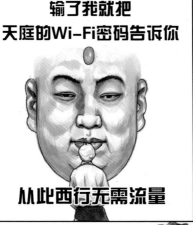

滴滴一下
筋斗出发

悟空一个筋斗又来到了老地方

极乐承重墙

悟空总结了前科的经验教训
就不在名胜古迹前乱写乱画了

但还是忍不住撒了泡尿

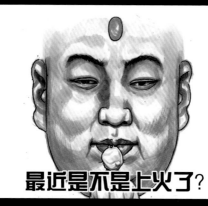

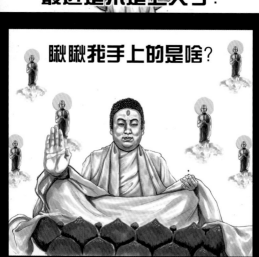

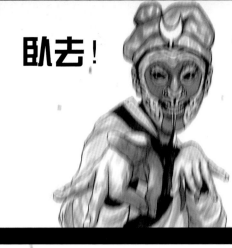

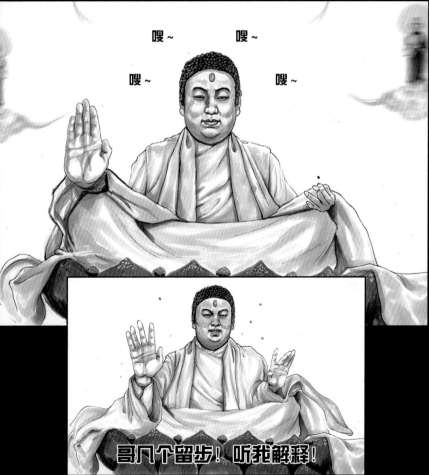

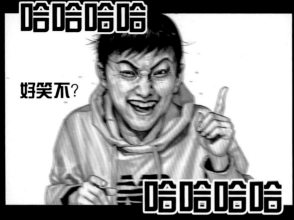

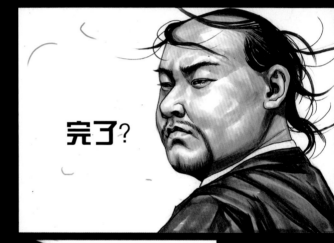

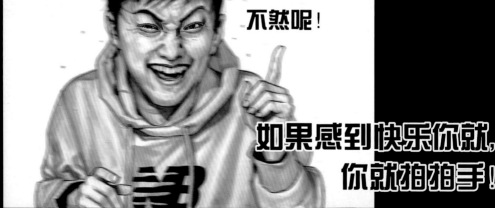

还

有两次机
会了

教练！您的笑穴接下来

将被我深深戳中！

悟空与牛魔王

演讲者：永俊

一天，牛魔王把悟空带到
一座小山丘前

待俺老牛

一斧子劈开这山！

砰！

哈哈哈哈如何！

贤弟！

你看我牛滴吧

嚓！

不看！

教练

真的一点都不好笑吗

没错！
我以我的发质担保

这

是最后的
一次机会

身为男人

可以没有车，可以没有房

但是

不能没有幽默感

悟空与观音

演讲者：纯粹

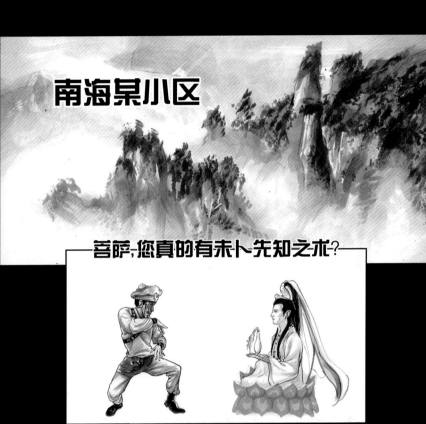

南海某小区

菩萨，您真的有未卜先知之术？

求姻缘
烧根高香

求子
十桶香油

随喜功德哟

那敢不敢
跟俺老孙

猜个拳
试试

谁若输了，就要接受

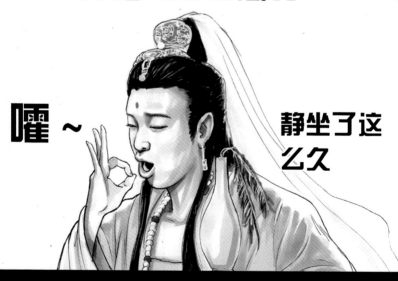

弹脑瓜崩的惩罚

嚯～

静坐了这么久

要个猴也无妨

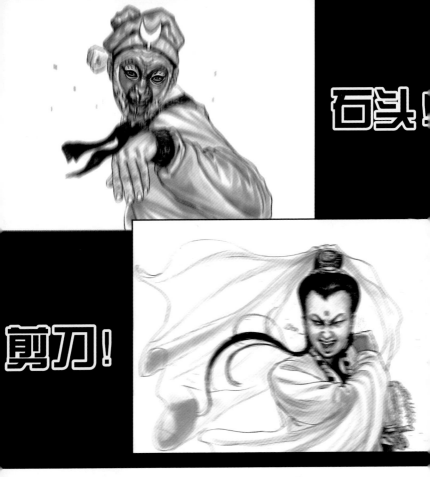

石头！

剪刀！

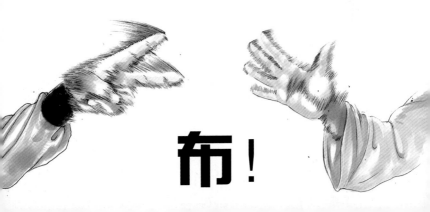

布！

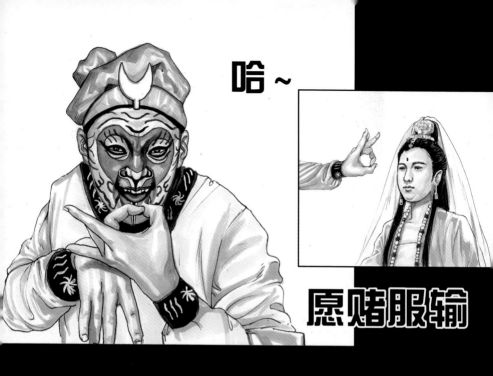

哈~

愿赌服输

砰!

哎呀!

菩萨！

这回你知道
头疼的滋味
了吧！

那俺老孙告辞啦！

慢着！

我好歹也是个救苦救难的
观世音！

还能叫个猴给欺负啦！

剪刀！

石头！

布！

悟空，我若帮你猎了这紫派

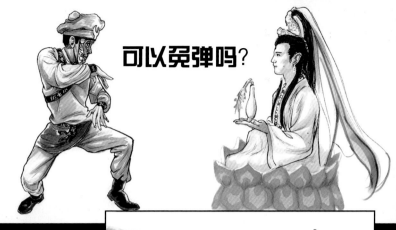

可以免弹吗？

可以免谈！

哎呀！

再来！

我若再输！

你回你的花果山！

我替你保护唐僧西天取经！

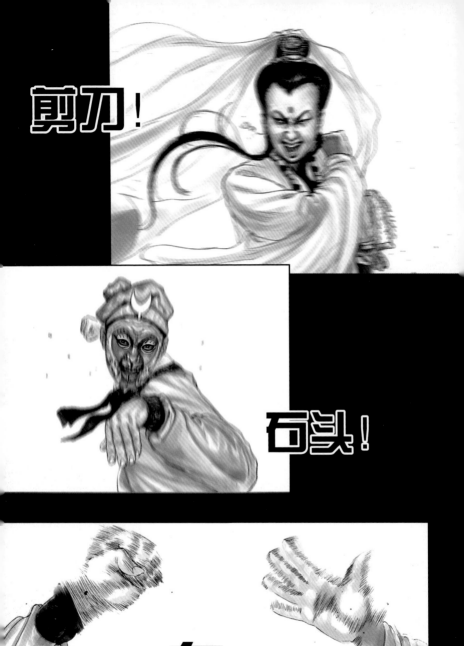

你过来啊！

菩萨　　俺老孙有
　　　　点尿急

待俺方便一下回来任凭处置

我佛慈悲　　　　　速去速回

随喜功德哟

多谢菩萨！

飒！

哈～　　　　等你回来

给你猴脑干细碎！

悟空利用了观音的菩萨心肠

回到了花果山隐姓埋名

从此再也没有出现过

此后

观音大士就这样举着兰花指

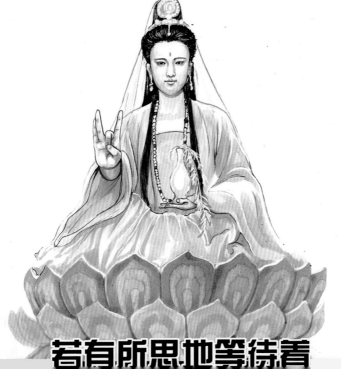

若有所思地等待着

我的笑话讲完了

嘿嘿嘿嘿嘿

纯粹

听完你的笑话之后

我才发现

前两个笑话

真的好好笑啊

哇哈哈哈哈哈哈哈！

一丝不挂笑了

笑得像个三岁的孩子

在纯粹的带领下

在这个虾片男人的衬托下

我们的房租

有救了！

但是

为了检验虾片的品质

你现场做一盘

我亲测一下

距离交房租仅剩1天

初恋的虾片

第十话

Chapter 10

纯粹

虾片已经步入了夕阳产业

你的手艺我是领教过的

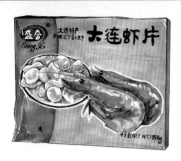

不可即食　　　　　　没有噱头

谁会为你买单呢？

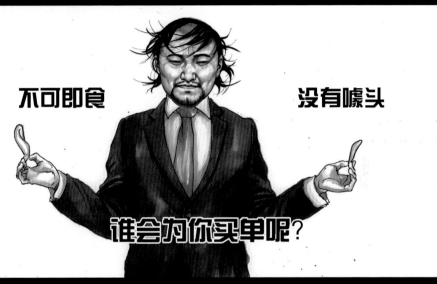

还好我纯粹有备而来

给点时间待俺换身行头

教练

接下来将
由我

带领大家一同品尝初恋的滋味

初恋的滋味？

初恋犹如虾片 代表着回忆

好似一场膨化的爱情

饱含着学生时代的青涩

承载着青春的躁动

初恋的虾片

我的初恋发生在小的时候

那年我刚刚四年级

精通琴棋书画的我

自然是班级的文艺委员

身兼两道杠

她就是我的初恋　　叫王优秀

优秀

身兼三道杠

我和她是学校流传的一段佳话

是全校师生眼中公认的

金童玉女

可给我们牛坏了

直到有一天，市里转来了一位
插班生

他叫
宋绿帽

担任学校
大队长

身兼四道杠

他想与我一同竞争王优秀
我们决定通过一场考试
来争夺心爱的姑娘

谁先出错

OUT!

将被直接淘汰！

漫画近代史

1. 《左手的世界》的作者是谁？（　）

（A）齐白石　　　　（B）使徒子

（C）左手韩　　　　（D）富坚义博

双方回答正确

2.纯粹的家族企业是做什么的？（ ）

（A）辣条　　　　（B）足疗保健

（C）虾片　　　　（D）清洗油烟机

双方回答正确

3.如何用一句话评价左手韩? ()

(A) 一表人才 (B) 和蔼可亲

(C) 比较帅的 (D) 不要脸

左手韩淘汰

只配跟更优秀的人在一起

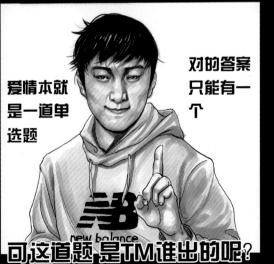

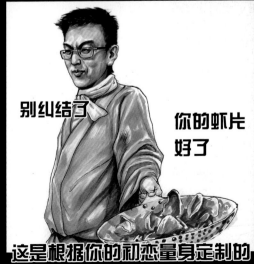

请

为什么会是这种颜色

是为了祭奠我青涩的爱情吗？

学会原谅

早日上演帽子
戏法

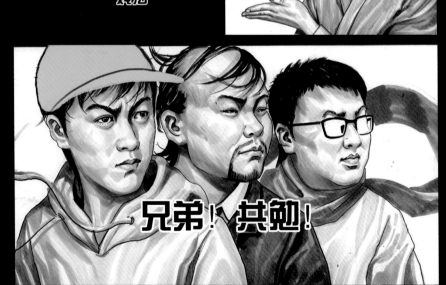

兄弟！共勉！

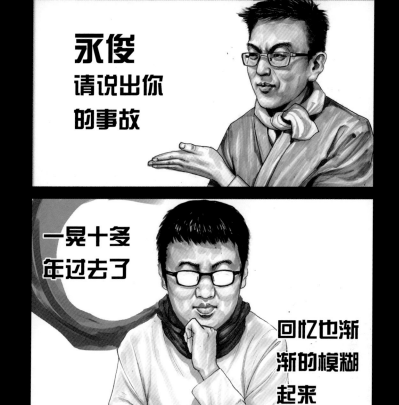

永俊
请说出你
的事故

一晃十多
年过去了

回忆也渐
渐的模糊
起来

我的初恋
应该……

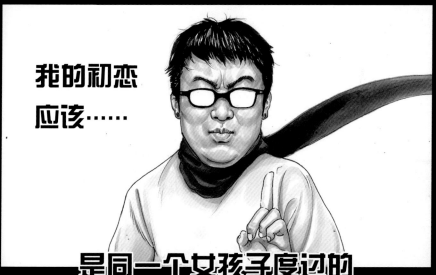

是同一个女孩子度过的

有多新鲜吗？

印象里应该是在小学六年级
那时候，我未娶，她未嫁

别急，好好发育

抱歉各位，我记错了。

我的初恋是发生在初中时代

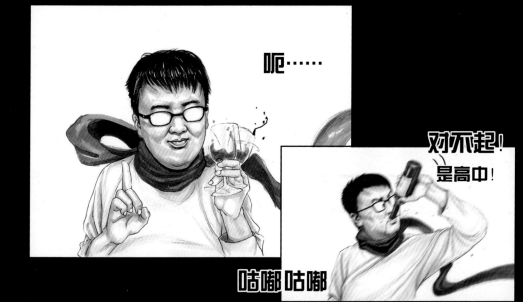

微醺之后　　　　不妨聊聊
　　　　　　　　正题

此刻小生脑海里有个疑问

初恋是自己喜欢就好

还是对方也要喜欢才算？

一个巴掌拍不响！

那我还真TM没谈过！

抱歉 虾片没你的份了

咕嘟咕嘟

吨吨吨吨

听完你们的青葱过往

我也不由得感慨起来

那时的天空是那么蓝

田里的麦子金灿灿的

我与她相约在学校后山的
参天大树之下

那是我们的第一次约会

那是我亲手炸的第一份虾片

是一份纯粹的心意

爸爸！

咔嚓！

真他娘的赞！

这是我听过最爽朗的情话！

我愿为你炸一辈子虾片！

时光飞逝转眼间

毕业季

纯粹！这是我的录取通知书。

我马上就要飞往北京去！

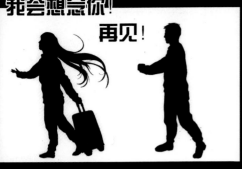

此后她定
居北京

再无音讯

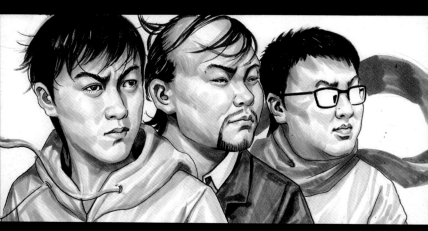

口口声声说是为了家族企业
才来到北京

可是心
里面

满满的都
是这份情
啊

巅峰对决

北漂,是一场轻装上阵的赛跑

终点,你在前方等我就好

即使面对再强劲的敌人

也无法将我们轻易击倒

我没有你们那么远大的目标

能交上房租就已经很好很好

砰！

房东大人

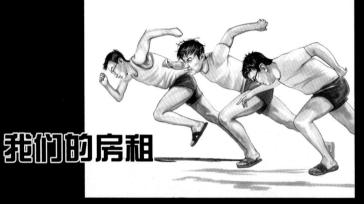

我们的房租

筹到了

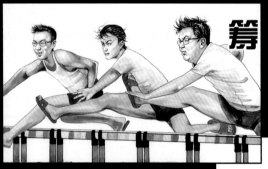

你有看到我们的努力吗？

无论经历多少风吹雨打

905

这里就是我们温暖的家

是我们梦想开启的地方

咔嚓！

哗啦啦啦!

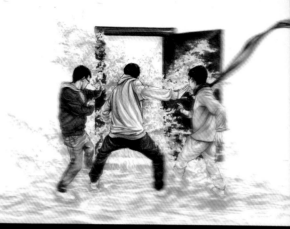

我靠!

故事进入高潮了吗!

漫画的
剧情

并没有涉及灾难元素啊!

别再官方吐槽啦!

分明是家里发大水了啊!

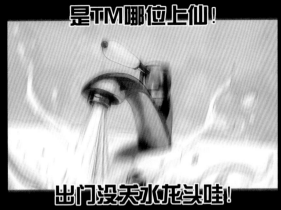

等等

看来今天注定是一场

巅峰对决

嗒嗒嗒

囉！

好大的水蒸汽！

常回家泡泡

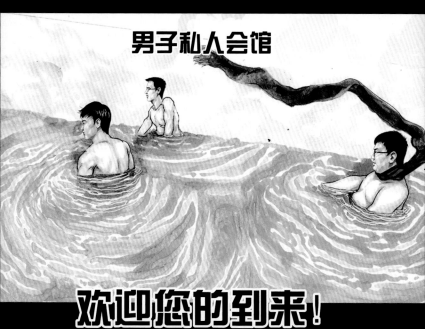

男子私人会馆

欢迎您的到来!

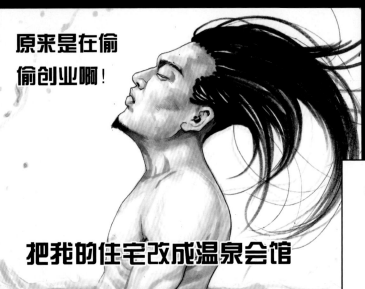

原来是在偷偷创业啊！

把我的住宅改成温泉会馆

为梦想

SOHO一下又何妨

可是这水温偏低

多少要考虑到用户体验啊

没办法

地热供暖

将就一下喽

房东大人！

我们这不但
交上了房租

还有了自己的事业，真是双赢呢！

纯粹永俊都很健谈

左手韩

你为何躲在角落一言不发

我只是在
思考

以你的智商

是如何在北京买上房的

咚咚咚！

请问家里有人吗？

请问你找哪位？

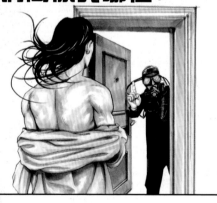

家里总算有人了！
你家发大水了
你造吗！

赶紧下楼看看你的邻居们吧！

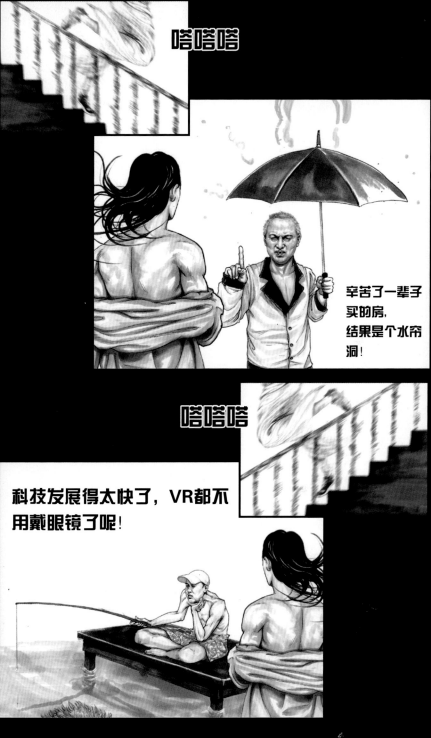

嗒嗒嗒

兄逮！借贵宝地避一避！

那泼猴到处找我借兵器！

各位！　　受累！

我这就回去兴师问罪！

嗒嗒嗒

三位老板

请问是谁
干的?

我们

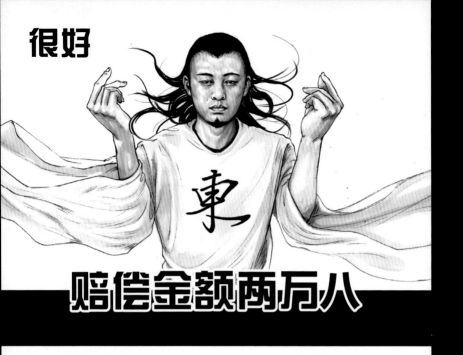

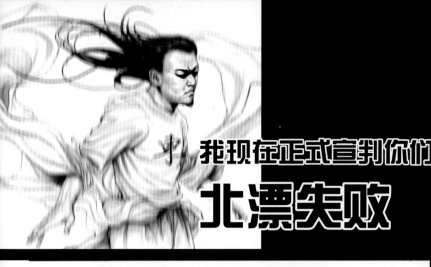

我现在正式宣判你们

北漂失败

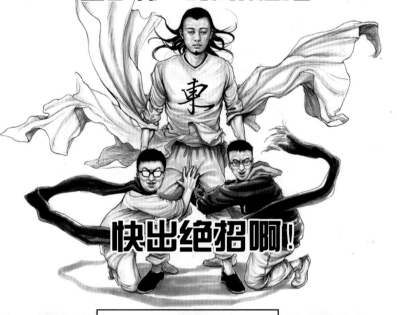

左手韩！时间不多了！

快出绝招啊！

绝招？

房东大人！

赶紧跟家人
打声招呼

一会儿你会死得很惨

三个数！再不滚蛋！

我就要大开杀戒了！

咦？

这是谁家的小朋友

北京有套房

就这么牛吗？

小朋友

你就是他们所说的绝招是吧？

舅舅的梦想

由我来守护

那来啊~

造作啊~

决战紫禁城

/ 第十二话 /

哼

乳臭未干的
毛头小子

你何德何能在这跟我指手画脚

我家门前
有两棵树

一颗叫B树

另一棵叫没点儿B树

这是在暗讽我不自量力喽

叔叔心里有数就好

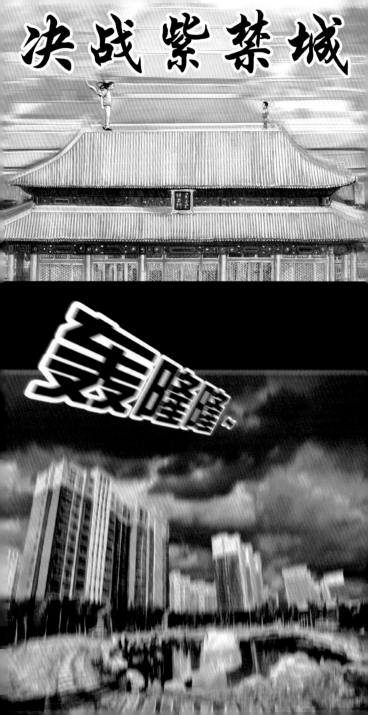

妈妈带我来
北京看房

途经于此

顺便看看舅舅有没有死

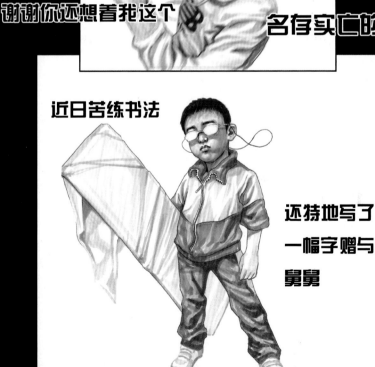

谢谢你还想着我这个

名存实亡的舅舅

近日苦练书法

还特地写了
一幅字赠与
舅舅

表表寸心，不成敬意

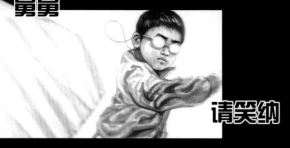

舅舅

请笑纳

啪～

收到

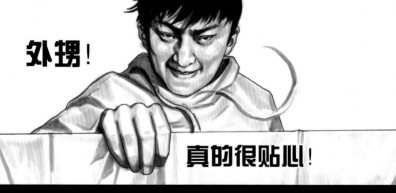

外甥！

真的很贴心！

迫不及待地想要目睹
你对舅舅的这份祝福了

没那么简单

舅病亞東

就能找到聊得来的伴

哈哈哈哈哈
可以说是实至名归了

皮这一下
真的好吗?

我的阿东

哈?

你的阿东?

墨宝也有你的份!
拿好不谢!

区区一个小学生
肚子里能存几滴墨水

会用怎样华丽的词汇

来诠释我这个一房之东呢！

嘀嗒嘀,嗒嘀,嗒嘀,嗒

泄早年英

秒针它不停在转动

可以说是

分秒必争了

外甥狗跟舅舅一唱一和的

眼里还有没有我这个房东！

防的就是你

顺便毙个东

做房东其实很简单

只要能收租,我怎么都行

你要是能陪我玩一上午

还健在!

舅舅的房租我妈给交啦

老铁!

一言为定

说吧

你想怎么玩

阿东

看你穿着
很古风

那我就献上一曲民乐给您压压惊

才艺小展示

二泉映月

请您欣赏

洗耳恭听

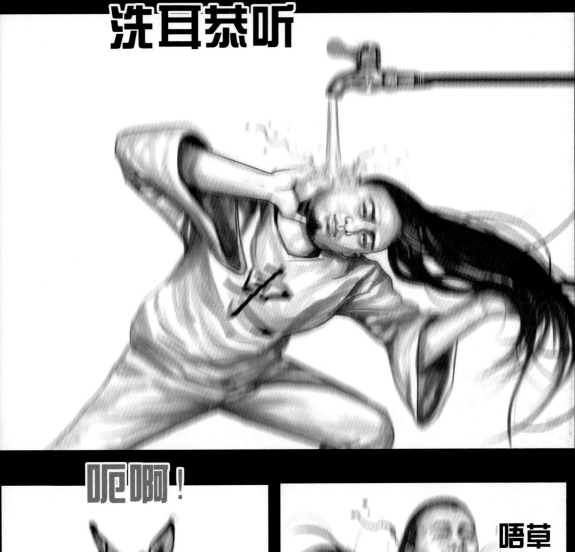

呃啊！

唔草

您的solo很致命

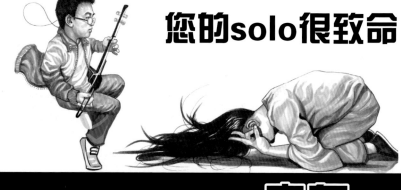

房东

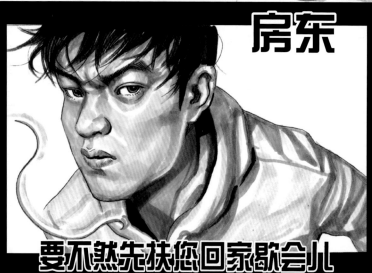

要不然先扶您回家歇会儿

三局两胜

我能赢

围棋你会吗？

阿东,你有什么
爱好吖？

宇宙之道

就在围棋

好一个初生牛犊不怕虎

在下乐意奉陪！

若算机筹处

沧沧海未深

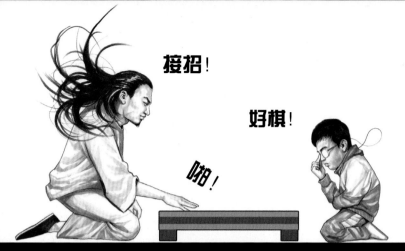

接招！

好棋！

啪！

阿东的棋风颇有

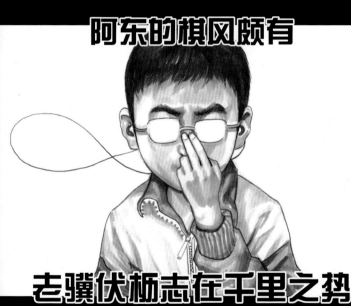

老骥伏枥志在千里之势

唯有全力以赴便是给予
阿东最好回击。

啪！

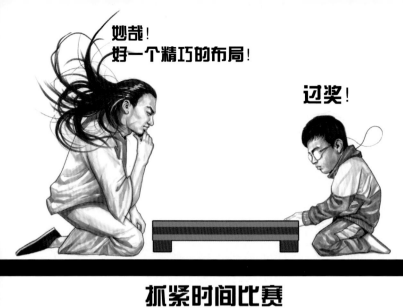

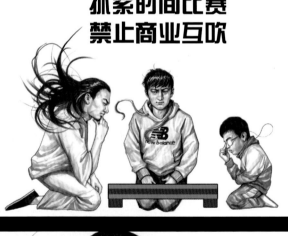

哗众取宠是小人

以我的本科学历之见
二位下的并不是围棋

而是一盘

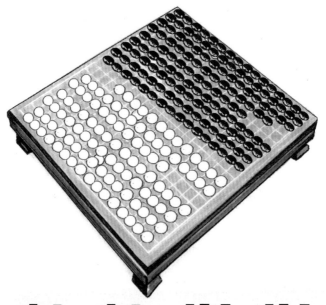

整整棋棋

后期剪辑
逢场作戏

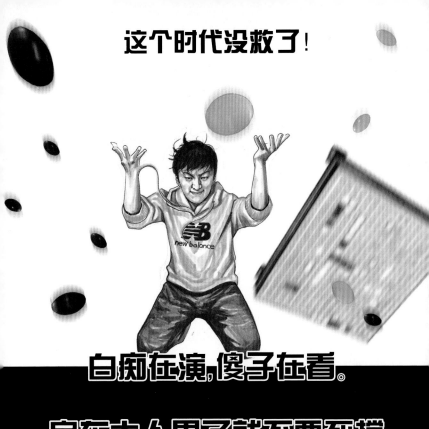

这个时代没救了!

白痴在演,傻子在看。

房东大人累了就不要死撑

房租我下个月一定交上

刚才那局算打平

告诉自己我能行

那你想怎么样

总仰望阿东
脖子好累

麻　　烦

跪下说话

分明就是一个刚上小学的毛孩子

为何每次都能从他的眉宇之间

感受到一丝

王者　风范

收租疲惫

没有心情cosplay

阿东真的

很倔强

只要这天不塌

只要这地还在

我就不会向任何人卑躬屈膝

除非你能把我给活埋喽

这盛世如你所愿

且慢

国舅虽然颓废

但他并非鸡肋

给他一次机会

定能花开富贵

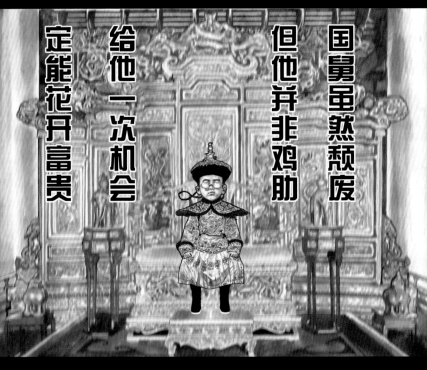

奴才谢主隆恩！

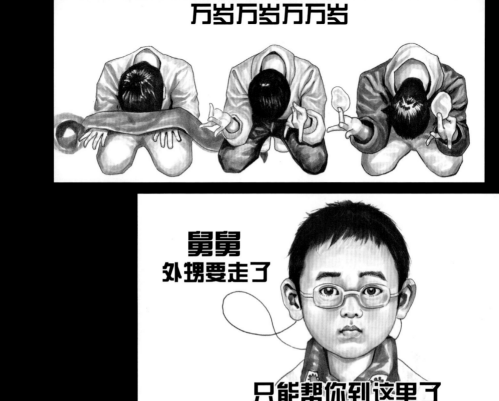

万岁万岁万万岁

舅舅
外甥要走了

只能帮你到这里了

您这一走

房东要是反
悔怎么办

能不能像个男人一样！

努力地去追逐梦想啊！

记着

梦想不会逃走

逃走的总是自己

今后日子没法过！

随时会有熊出没！

鸣谢参与

/ 出品方 /
不空文化

/ 出品人 /
铜雀叔叔 白毛毛 林水妖

/ 项目经理 /
王策 香辛

/ 项目运营 /
蓝夕 云中雾岚 红茶
麦麦 萌萌 诗雨

/ 内容协助 /
王建雄 莫子西 小昭

/ 营销宣传 /
黄玉玲

图书在版编目（CIP）数据

确认过眼神，我就是这么优秀的人 / 左手韩著. -- 北京 : 作家出版社, 2018.6
ISBN 978-7-5212-0072-0

Ⅰ. ①确… Ⅱ. ①左… Ⅲ. ①漫画－作品集－中国－现代
Ⅳ. ① J228.2

中国版本图书馆CIP数据核字(2018)第128798号

确认过眼神，我就是这么优秀的人

作　　者: 左手韩
出 品 人: 高　路
责任编辑: 丁文梅
监　　制: 华　婧　王　俊
总 策 划: 姬文倩
封面设计: 便便藏
版式设计: 金牍文化
责任印制: 李大庆　李卫东
出版发行: 作家出版社
社　　址: 北京农展馆南里 10 号　　邮　　编: 100125
电话传真: 86-10-65930756（出版发行部）
　　　　　86-10-65004079（总编室）
　　　　　86-10-65015116（邮购部）
E-mail: zuojia@zuojia.net.cn
http://www.haozuojia.com（作家在线）
印　　刷: 中煤（北京）印务有限公司
成品尺寸: 165×235
字　　数: 30 千字
印　　张: 25.5
版　　次: 2018 年 6 月第 1 版
印　　次: 2018 年 6 月第 1 次印刷
I S B N　978-7-5212-0072-0
定　　价: 69.80 元